英 雄　　　動 作　　　Coding　　　學 習　　　漫 畫

三民書局

Coding man 09：Debug 的反擊

作　　　者	李俊範
繪　　　者	金瑊守
監　　　修	李　情
審　　　訂	蘇文鈺
譯　　　者	顧娉菱
責任編輯	陳妍蓉
美術編輯	郭雅萍

發 行 人	劉振強
出 版 者	三民書局股份有限公司
地　　址	臺北市復興北路 386 號 (復北門市) 臺北市重慶南路一段 61 號 (重南門市)
電　　話	(02)25006600
網　　址	三民網路書店 https://www.sanmin.com.tw

出版日期	初版一刷 2020 年 1 月
書籍編號	S317910
Ｉ Ｓ Ｂ Ｎ	978-957-14-6731-3

코딩맨 9 권 <Codingman>9
Copyright © 2019 by Studio Dasan CO.,LTD
All rights reserved.
Complex Chinese copyright © 2020 by San Min Book Co., Ltd
Complex Chinese language edition arranged with Studio Dasan CO.,LTD
through 韓國連亞國際文化傳播公司 (yeona1230@naver.com)

 三民書局

英雄　動作　Coding　學習　漫畫

Coding man

09 Debug的反擊

作者：李俊範｜繪者：金瑅守
監修：李情｜推薦：韓國工學翰林院
譯者：顧娉菱｜審訂：蘇文鈺

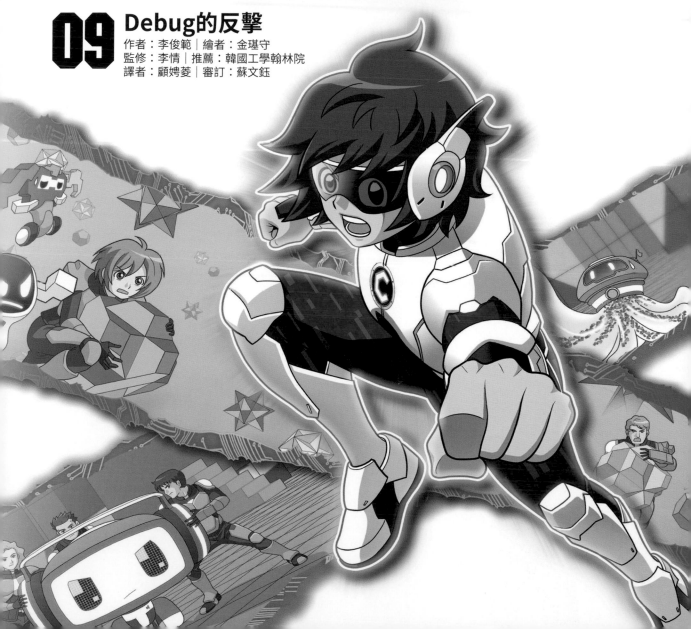

漫　畫	觀念整理	實戰練習
將學習內容融入 有趣的漫畫中	透過觀念整理 拓展學生思考	親自解決各種 coding問題

Coding man01 第43頁

Coding man01 第162頁

Coding man01 第167頁

只要看漫畫就可以順利破解coding！

> 我，劉康民已經開始學習了！
> 朋友們也和我一起吧，如何？

- ✅ 創造學習coding時不可或缺的世界觀！
- ✅ 漫畫與學習的密切連結！
- ✅ 韓國工學翰林院認證且推薦！

這麼重要的coding是很有趣的！

Steve Jobs (蘋果公司創辦人)

「這國家的所有人都應該要學coding，coding教育人們思考的方法。」

Barack Obama (美國前總統)

「不要只購買電子遊戲，親自製作看看吧；不要只是滑手機，嘗試著設計程式吧。」

Tim Cook (蘋果公司代表人)

「比起外語，先學習coding吧，因為coding是能和全世界70億人口溝通的全球性語言。」

推薦序

李　情 (大光小學　教師)

身為這個被稱作「第四次工業革命」時代的人類，需要對coding有正確的理解，以及相當的興趣才行。我相信*Coding man*系列可以幫助小學生們，利用趣味的方式理解陌生的coding，透過書中的主角康民而逐步對coding產生親近感，學習到連結在漫畫情節中的大量知識與概念，效果值得期待。

韓國工學翰林院

韓國工學翰林院主要目標是發掘對技術發展有極大貢獻的工學技術人員，同時對於這些人員的學術研究、事業提供協助。現在正處於人工智慧的時代，全世界都陷入coding熱潮，韓國對於軟體與coding相關課程的興趣也與日俱增。*Coding man*系列是coding教育的起點，而本書是第一本將電腦知識、coding及Scratch這個程式有趣地融入故事中的漫畫，所以即使是對coding沒興趣的學生，也會產生「我想更了解coding」這樣的想法。

蘇文鈺 (成功大學資訊工程系　教授)

我是資工系老師，卻不覺得所有人都要來學程式，包含小孩子在內！如果你對計算機有興趣，也許先別急著去讀計算機概論。這是一本用比較簡單還加入圖解的書，方便你了解計算機領域裡的部分內容。如果你對於這些東西感到興趣，再開始接觸程式設計也不遲。我所能做的建議是，電腦是一個有趣的東西，不只是可以用來玩遊戲等娛樂，還可以幫助你做好很多事，在未來，幾乎每個人的生活都離不開電腦，即使只是用人家設計的應用軟體，能善用它總不是壞事，如果真的對電腦科學有興趣，這可是會讓人廢寢忘食，值得用一生去投入的喔！

本書常出現的單字

#coding #bug #debug

#P2P #穿戴式機器人 #像素

#超連結社會 #病毒 #觀察

#抽象化 #樣式圖案 #規則 #費波那契數列

#Scratch3.0 #角色 #舞台（背景） #腳本

#偵測積木 #運算積木 #變數積木

#運算 #比較

目　次

1 現在才是開始！ — 19

2 Bug王國的世界 — 41

3 這位爺爺是誰呢？ — 75

4 謎之黑色斗篷 — 101

5 X-Bug的眼淚 — 133

漫畫中的觀念 — 170

Bug／病毒／病毒種類

Coding man 練習本 — 172

1. 熟悉運算積木
2. 加法計算機
3. 比較年紀

答案與解說 — 176

 登場人物

Coding man(劉康民)

從某天開始獲得了特別能力的主角劉康民。
為了要守護人類世界，
和Debug開始了新的作戰計畫。

 朱怡琳

康民的好朋友。
雖然被bug感染
而變成了高階Bug，
但是在Coding man的幫助之下
找回了人類的面貌。

蕾伊卡

Debug的特務。
默默守護著Coding man的發展，
並且帶領著團隊，在Bug王國有著帥氣、傑出的表現。

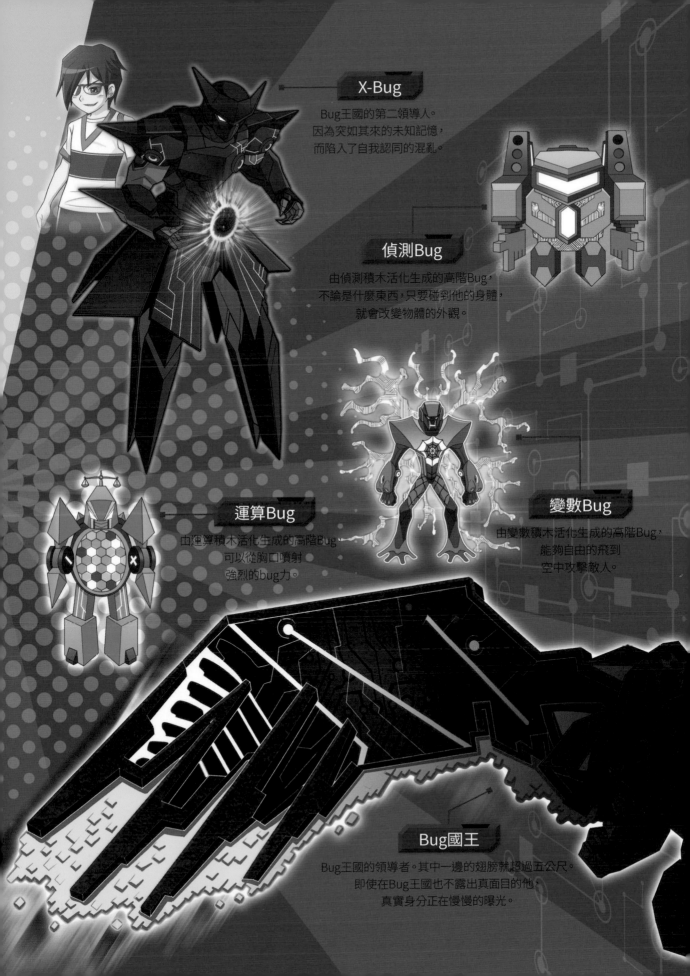

X-Bug

Bug王國的第二領導人。
因為突如其來的未知記憶，
而陷入了自我認同的混亂。

偵測Bug

由偵測積木活化生成的高階Bug，
不論是什麼東西，只要碰到他的身體，
就會改變物體的外觀。

運算Bug

由運算積木活化生成的高階Bug，
可以從胸口噴射
強烈的bug力。

變數Bug

由變數積木活化生成的高階Bug，
能夠自由的飛到
空中攻擊敵人。

Bug國王

Bug王國的領導者。其中一邊的翅膀就超過五公尺。
即使在Bug王國也不露出真面目的他，
真實身分正在慢慢的曝光。

Coding man 人物關係圖

朱哲政

文博士　蕾伊卡　智慧　南勳

動作機器人　音效機器人　事件機器人　外觀機器人

家人

同盟

朱怡琳

♡

敵對

Coding man

朋友

宥彩　泰俊　景植　＋　德熙

Coding man

偶然獲得coding力的小學生劉康民，
為了人類世界成為真正的英雄。

同盟

敵對

Debug

為了消滅Bug王國而誕生的祕密組織，
因為Bug王國侵略人類世界而公諸於世。

敵對

Bug王國

Bug國王建立的Coding世界，是懷抱野心、想要
侵占人類世界的集團。Bug王國一切的思考與系
統都倚賴coding來運作。

X-Bug

Bug國王

手下

手下

高階Bug

像素Bug

控制Bug

動作Bug

外觀Bug

音效Bug

手下

事件Bug

變數Bug

運算Bug

偵測Bug

手下

小囉嘍Bug

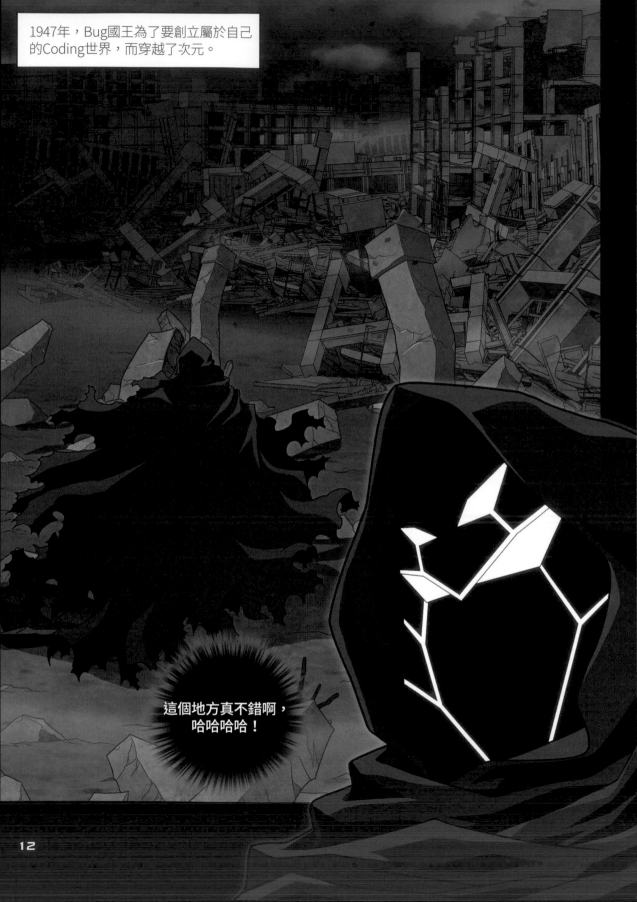

1947年，Bug國王為了要創立屬於自己的Coding世界，而穿越了次元。

這個地方真不錯啊，哈哈哈哈！

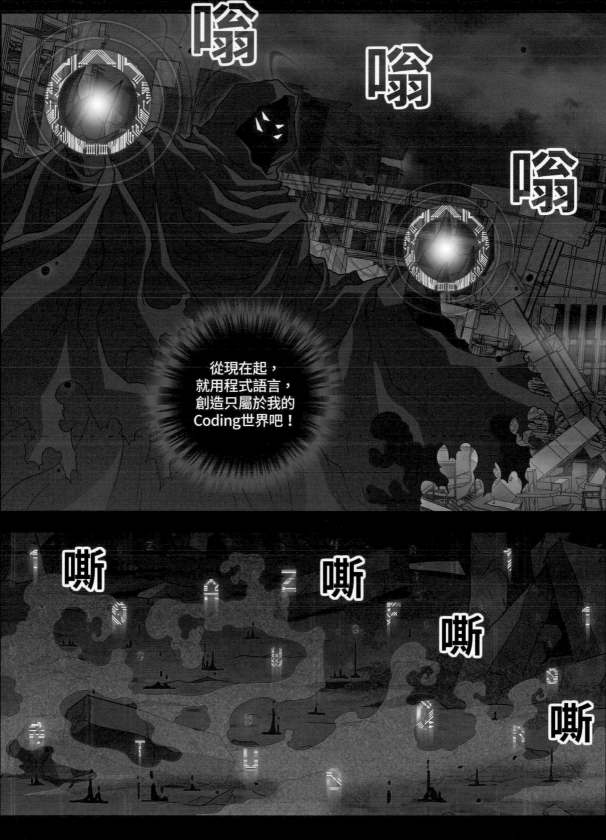

咻

咻

啪

所有的東西都用
coding來運作，

咻

啪

哐

哐

這裡的一切
都是由我，Bug國王
創造出來的。

哐

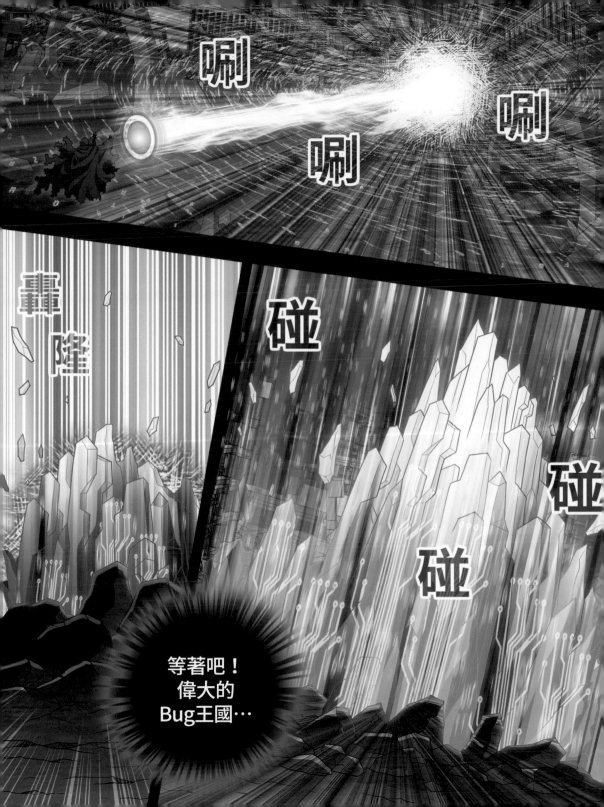

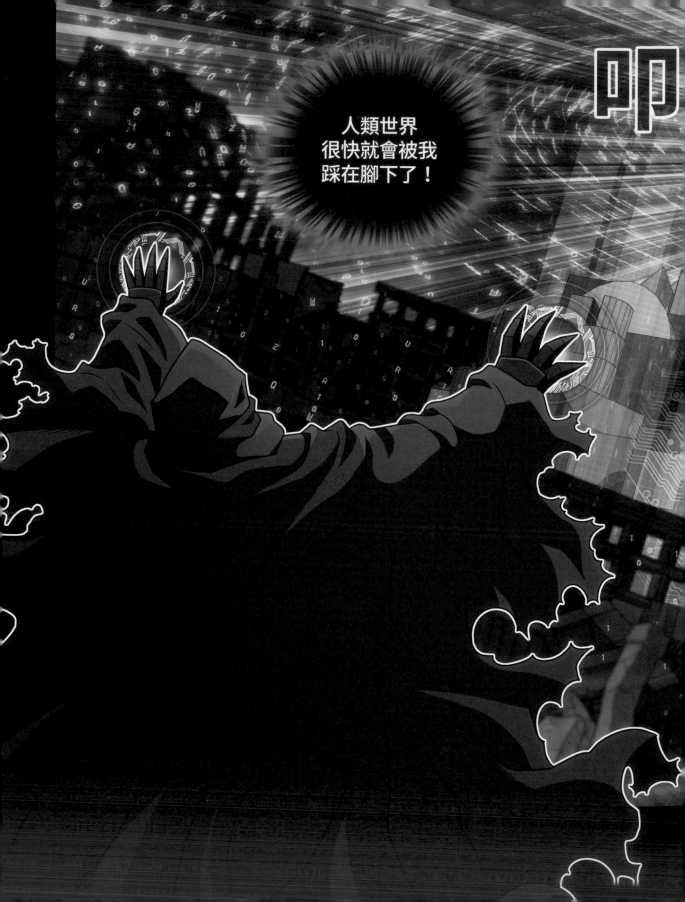

嗚

嗚

嗚

哈哈哈！

前情提要

某一天，平凡的小學生劉康民，
突然能看到程式語言。
為了要救出被Bug綁架的怡琳，
康民決定成為Coding man。
另一方面，為了要征服人類世界，
Bug王國的侵略越來越頻繁…
Coding man挺身而出維護世界的和平。
「Bug國王，不要輕舉妄動，等著吧！」

現在才是開始！

順利抵達Bug王國的Coding man和Debug特務們，
會有什麼樣的挑戰等著他們呢？

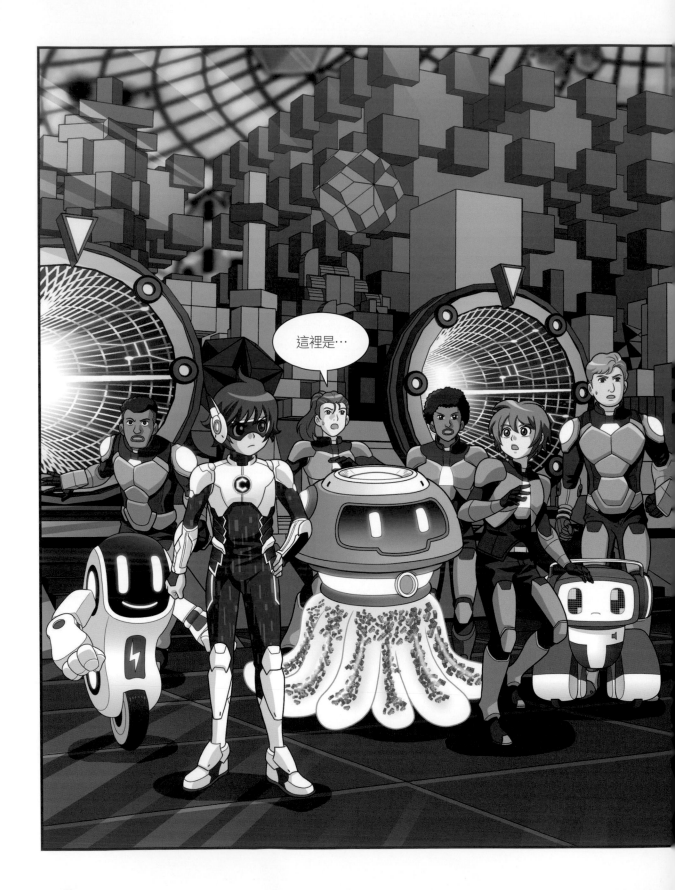

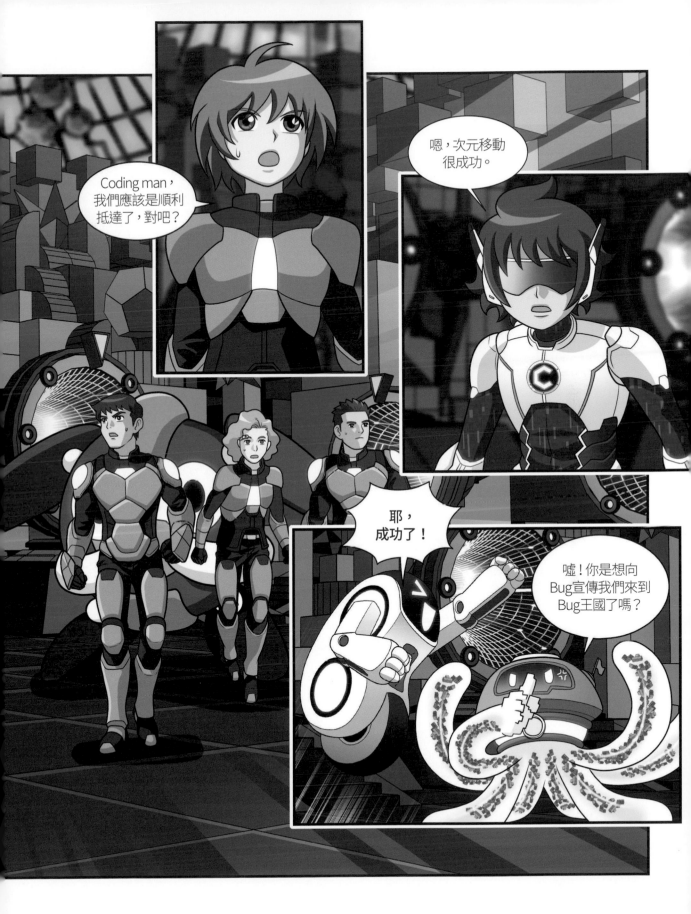

那麼先啟動
通訊系統吧!

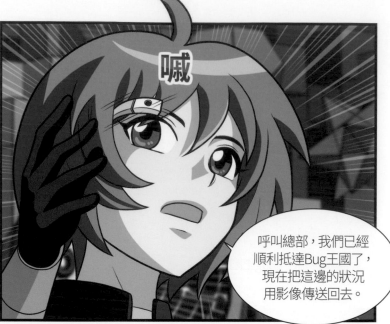

喊

呼叫總部,我們已經
順利抵達Bug王國了,
現在把這邊的狀況
用影像傳送回去。

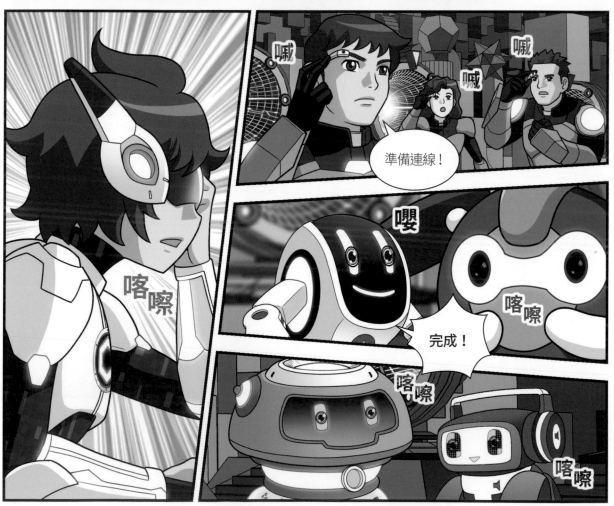

喊

喊

喊

準備連線!

嬰

喀嚓

完成!

喀嚓

喀嚓

喀嚓

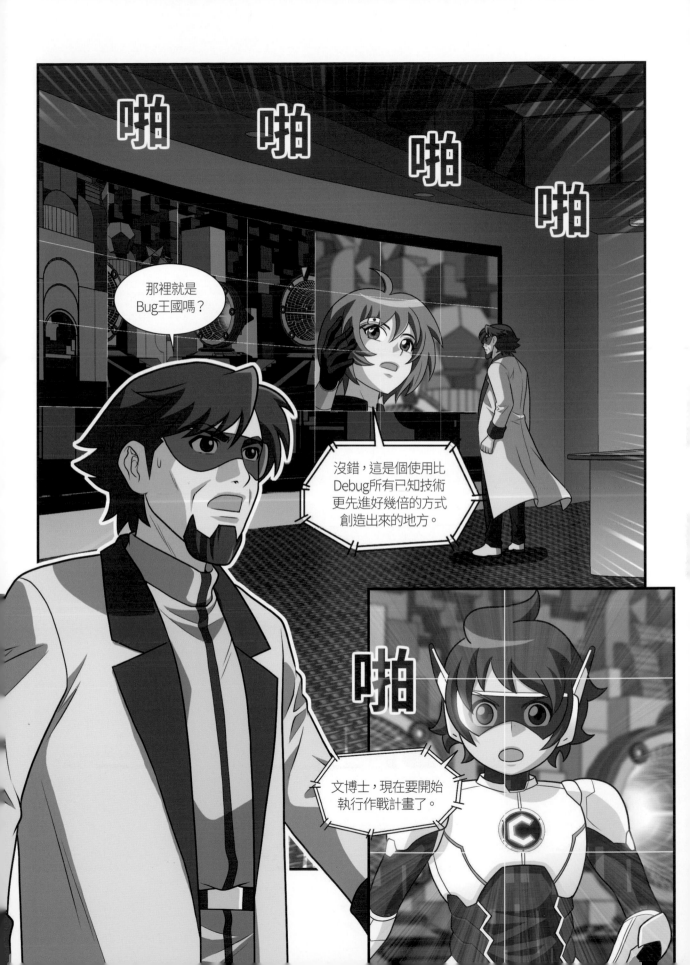

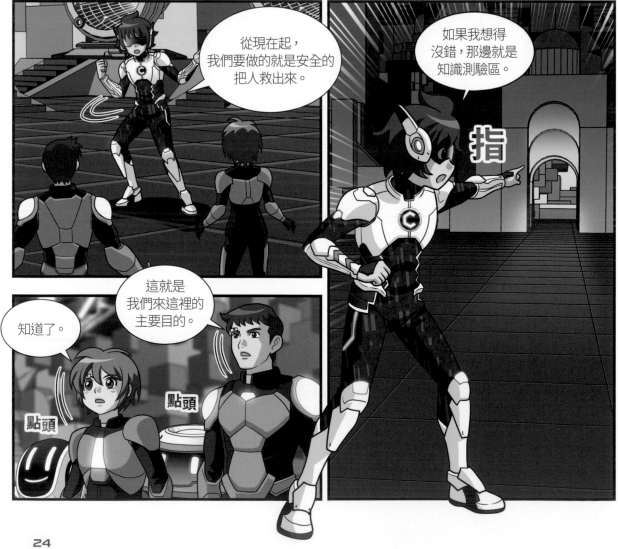

那我就和剩下的特務們去知識測驗區。

知道了，Coding man！

萬一有突發狀況，一定要互相聯絡！

OK！

Bug國王，你等著，我一定會徹底摧毀你。

等等，這樣進去的話會很危險。

沒錯，我們需要偽裝才行。

脫

脫

裝備卸載。

抵達知識測驗區第一道關卡的 Coding man 一行人。

嗯，我們開始吧！

準備好了嗎？

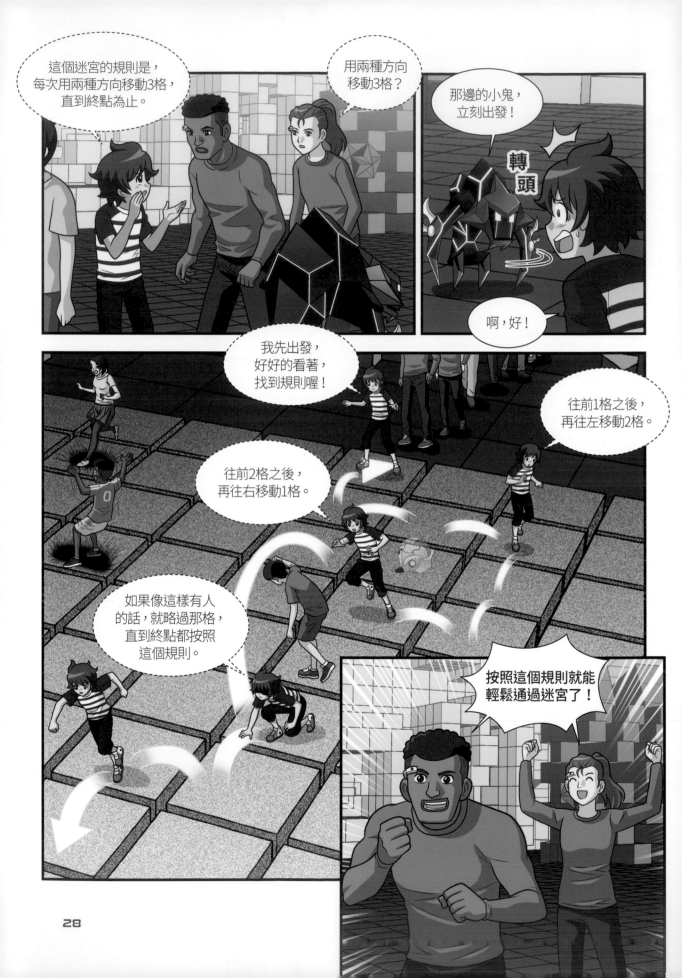

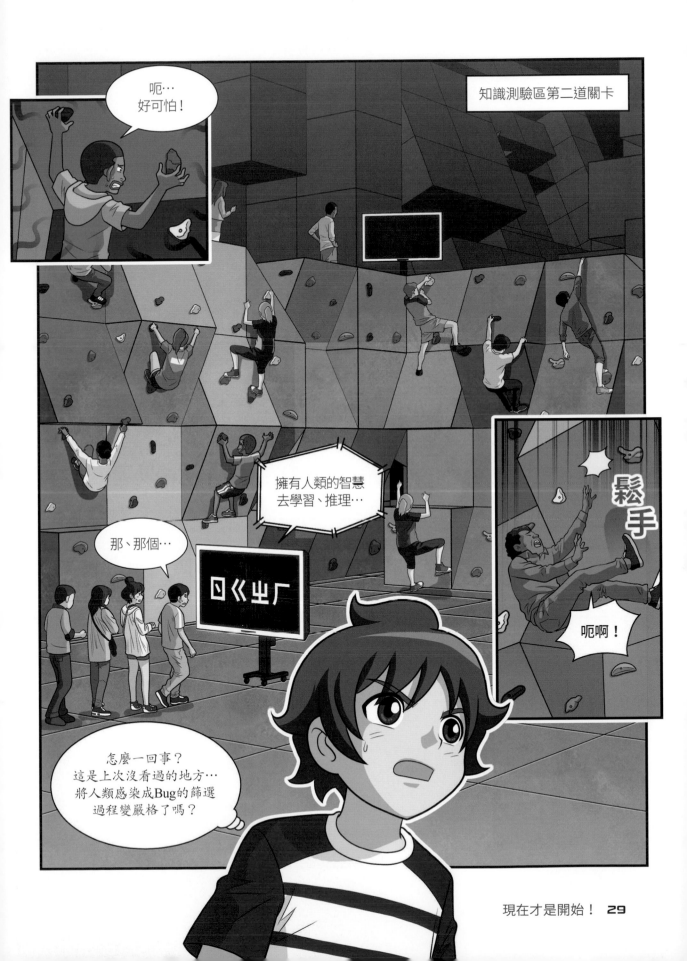

現在才是開始！ 29

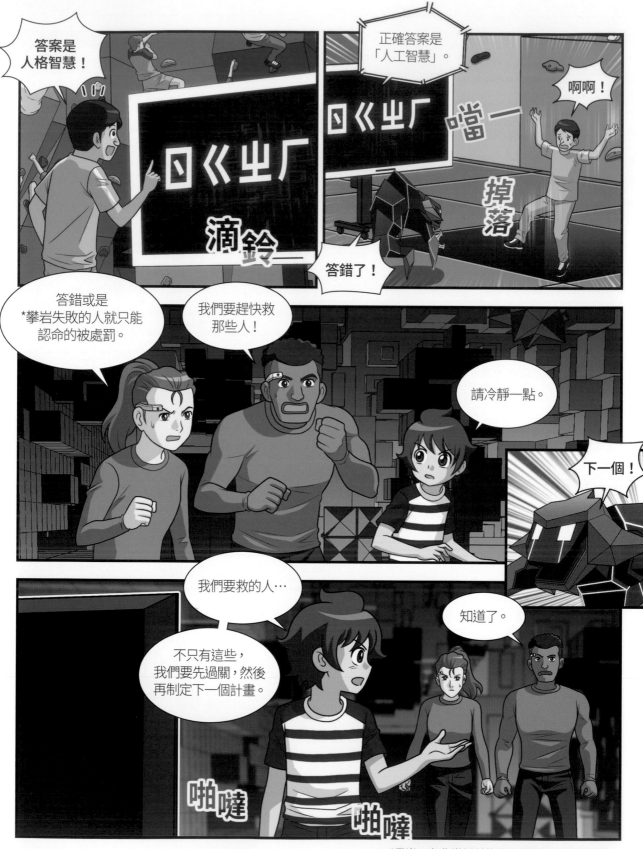

*攀岩：在非常傾斜的地方直直往上爬的活動。

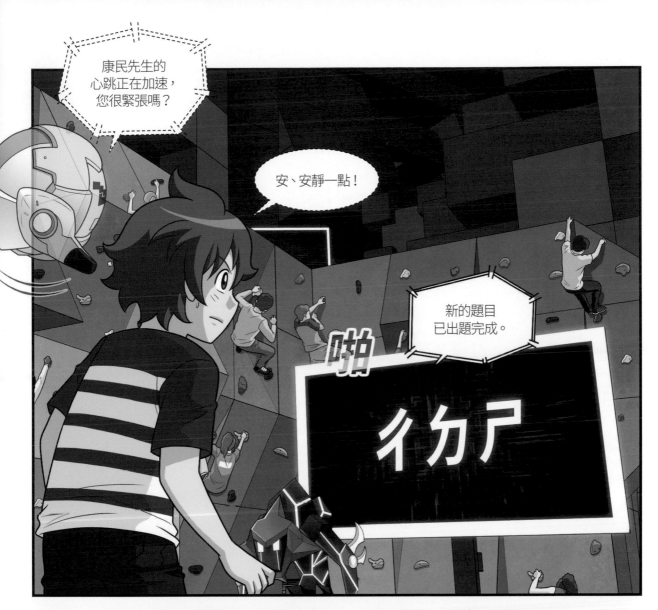

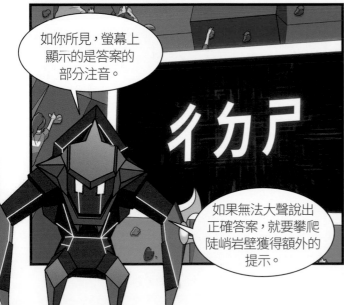

*大數據：在數位環境裡累積形成容量很大、變化速度很快，而且性質多樣化。

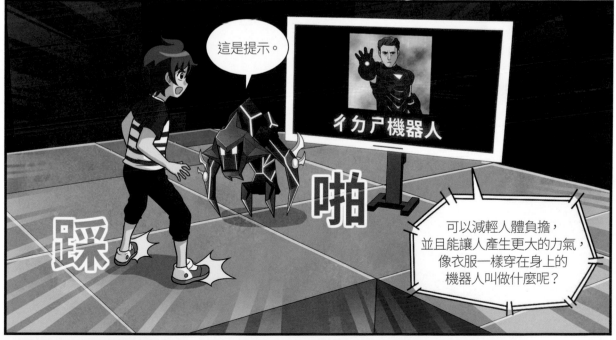

穿戴式機器人在產業上可以減輕勞動者的身體負擔,或是幫助身體障礙、行動不便的人。

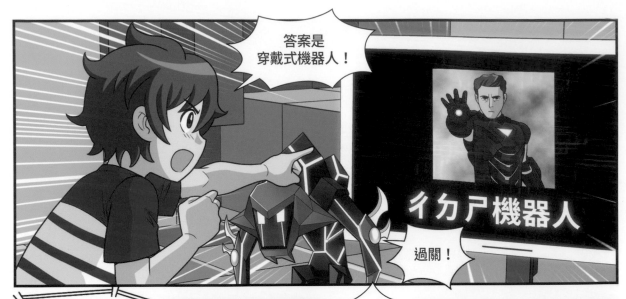

*落伍者：無法跟上社會或是時代進步的人。

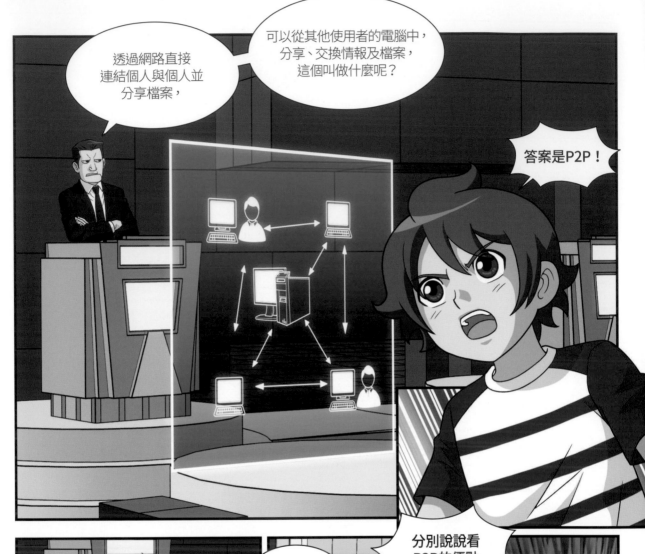

透過網路直接連結個人與個人並分享檔案，

可以從其他使用者的電腦中，分享、交換情報及檔案，這個叫做什麼呢？

答案是P2P！

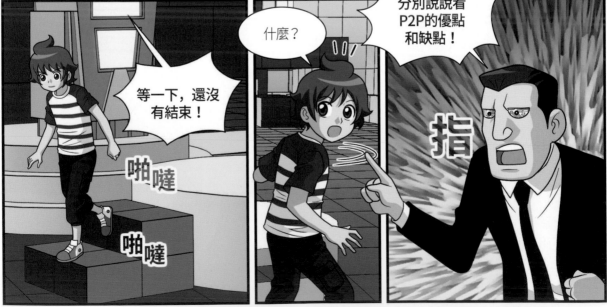

等一下，還沒有結束！

啪噠

啪噠

什麼？

分別說說看P2P的優點和缺點！

指

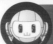 漫畫中的觀念

P2P是可以對所有使用者或是固定使用者分享特定檔案或資料夾的網路連結。

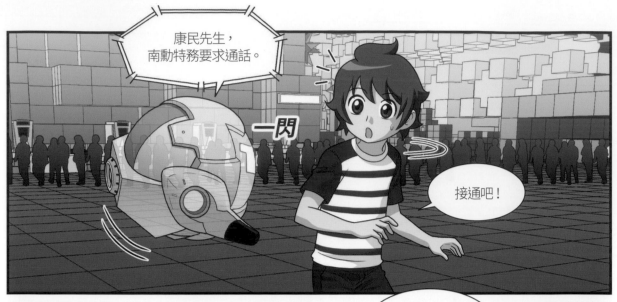

康民先生，
南勳特務要求通話。

接通吧！

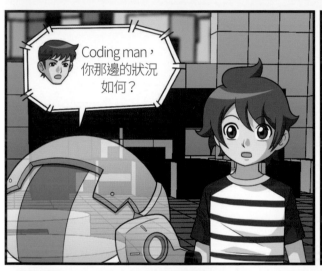

Coding man，
你那邊的狀況
如何？

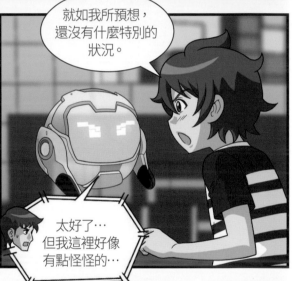

就如我所預想，
還沒有什麼特別的
狀況。

太好了…
但我這裡好像
有點怪怪的…

通訊狀態不穩定。

喊一

嘰嘰

像素從
四面八方襲來…

滴一

滴一

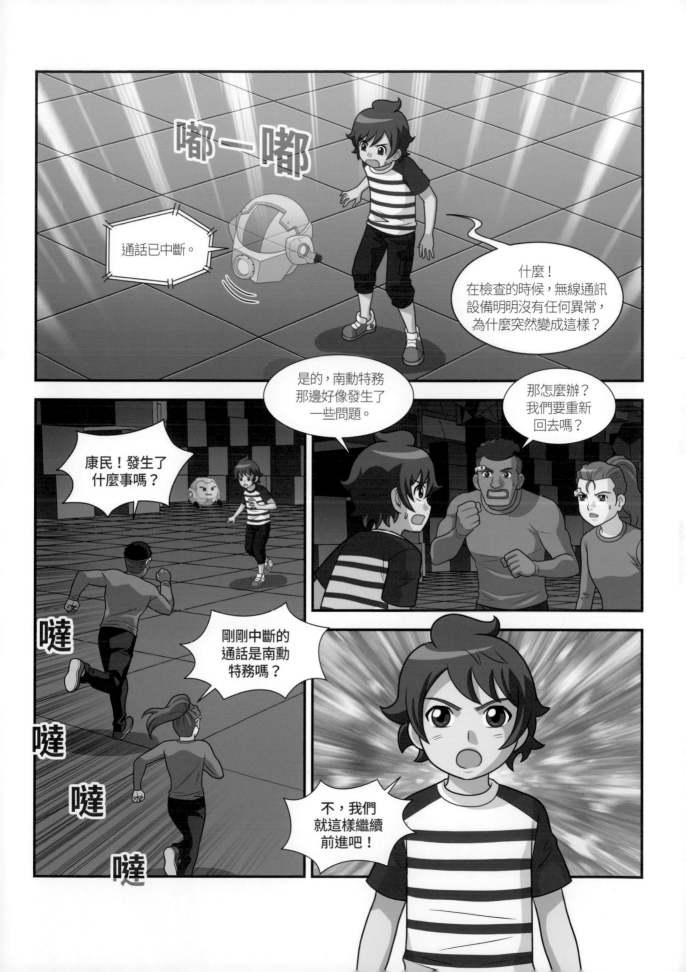

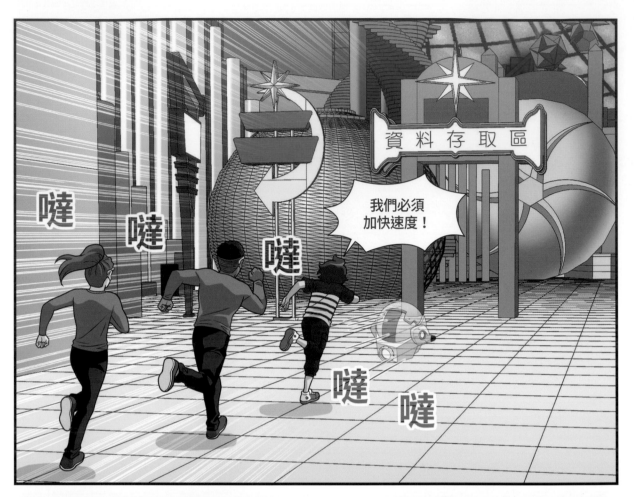

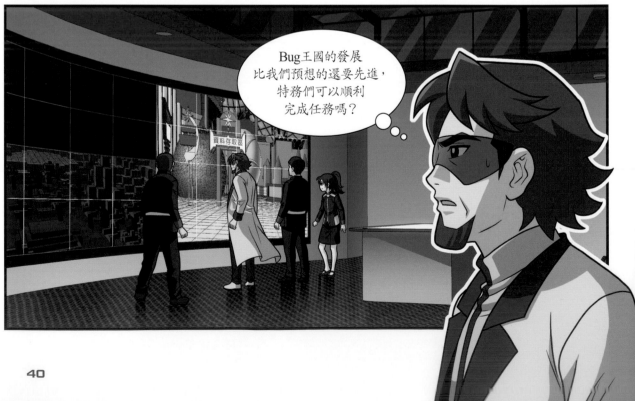

Bug王國的世界

「這不是我們所知的Bug王國。」
Bug王國隨著時間日漸發展，
但Debug是不會在這裡投降的。

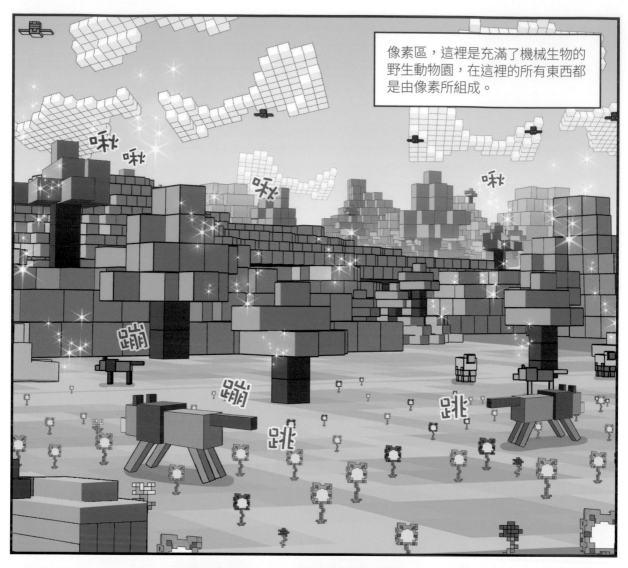

像素區，這裡是充滿了機械生物的野生動物園，在這裡的所有東西都是由像素所組成。

漫畫中的觀念　組成圖片的最小單位、一個個四角形的點，叫做「像素」，跟我們所說的「畫素」是一樣的意義。

啾 啾

啾 啾

蹦蹦　跳跳

什麼，通訊中斷了！

大家都還好嗎？

回頭

你問這什麼問題？

請看看我們的樣子吧！

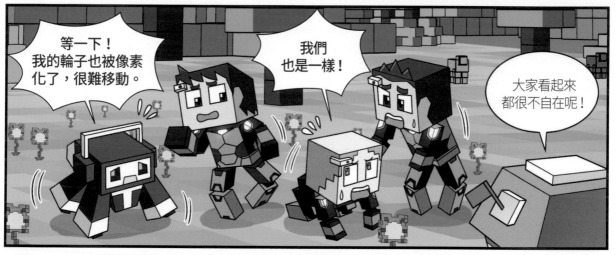

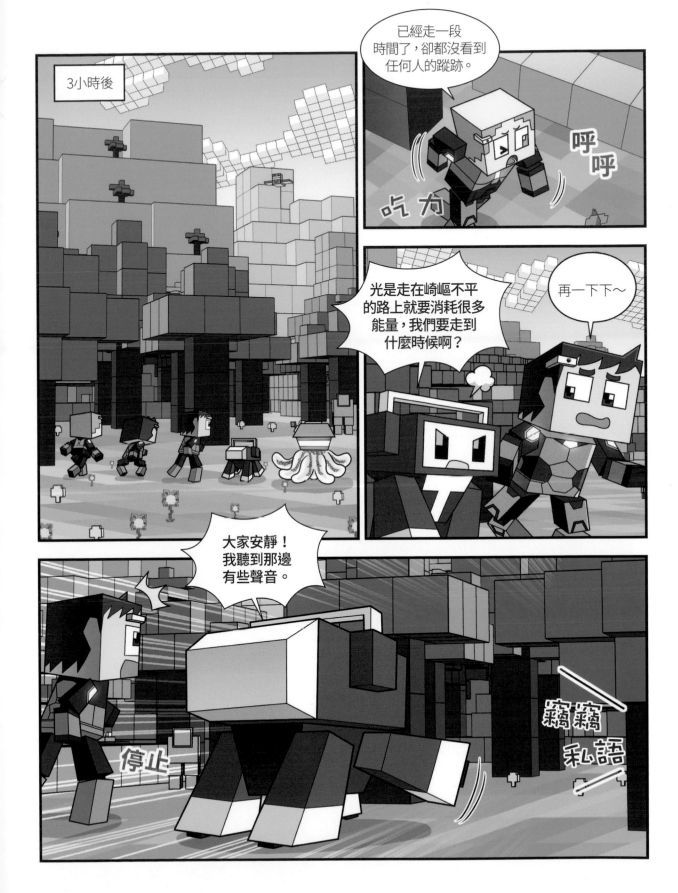

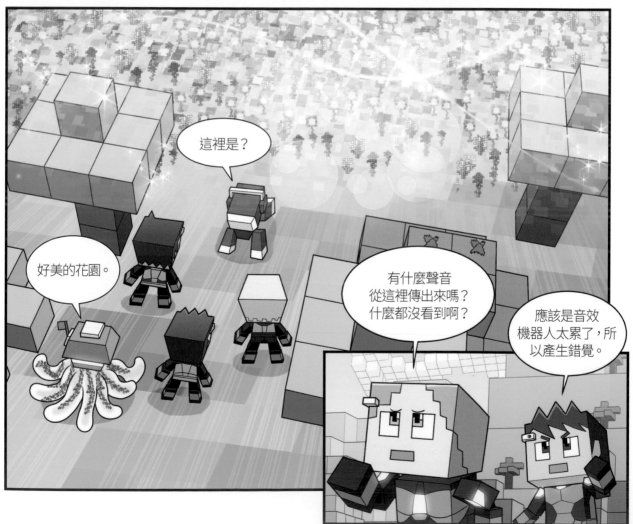

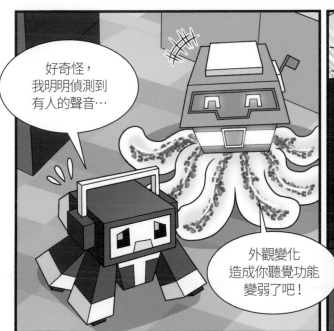

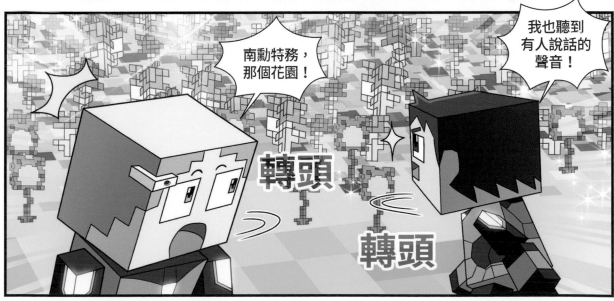

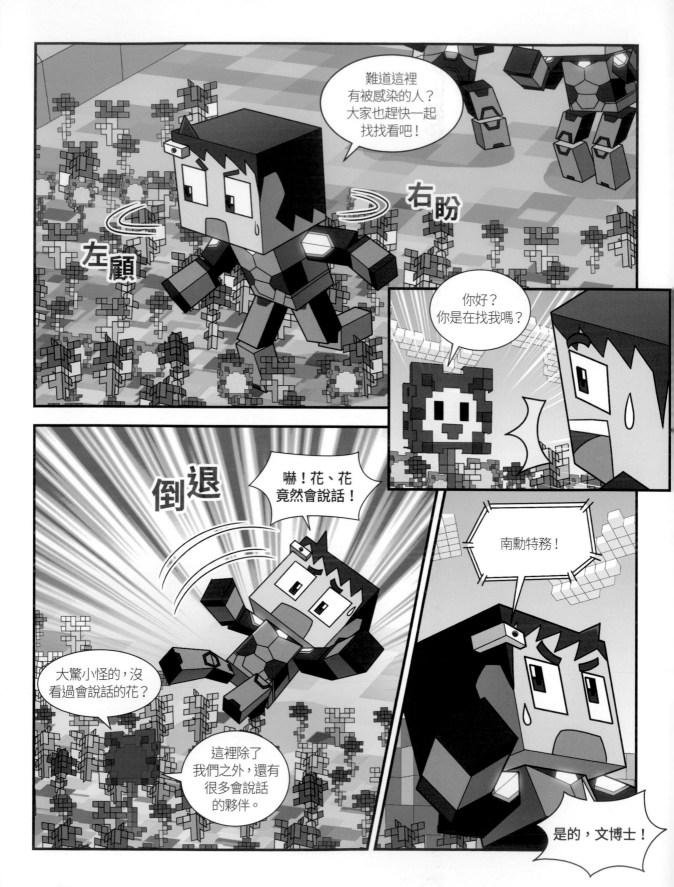

我現在正在監控你們的狀況，花真的在說話嗎？

是的，就如同您所見。

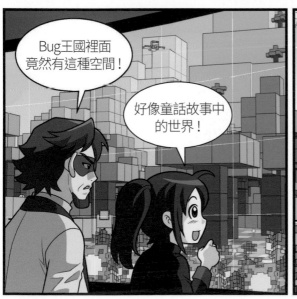

Bug王國裡面竟然有這種空間！

好像童話故事中的世界！

妳說像童話？現在的狀況真的很嚴重耶！

對不起，因為真的太美了…

妳說的對，就連我們都不覺得這裡是Bug王國。

沒有發現任何人嗎？

對，目前都還沒找到。

我們Debug的最大目標就是找回被綁架的人，不管有多漂亮，也不要忘記那裡依然是Bug王國。

是的，博士。

智慧特務，還是無法和蕾伊卡通話嗎？

是的，還在試著連接中。

應該沒什麼事吧…

大家都聽到了吧？現在起我們必須加快速度，各自分開來搜索，一個小時後在這裡集合。

知道了！

那我呢？

音效機器人試著探測其他地方有沒有聲音，事件機器人找找看是否還有沒被像素化的物體。

嗯！

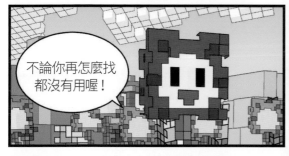

不論你再怎麼找都沒有用喔！

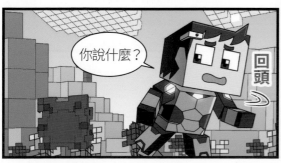

你說什麼？

回頭

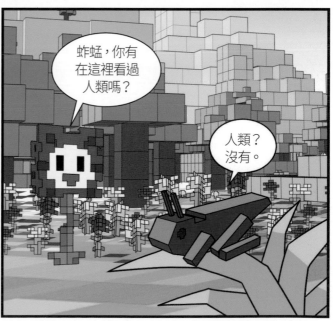

蛞蝓，你有在這裡看過人類嗎？

人類？沒有。

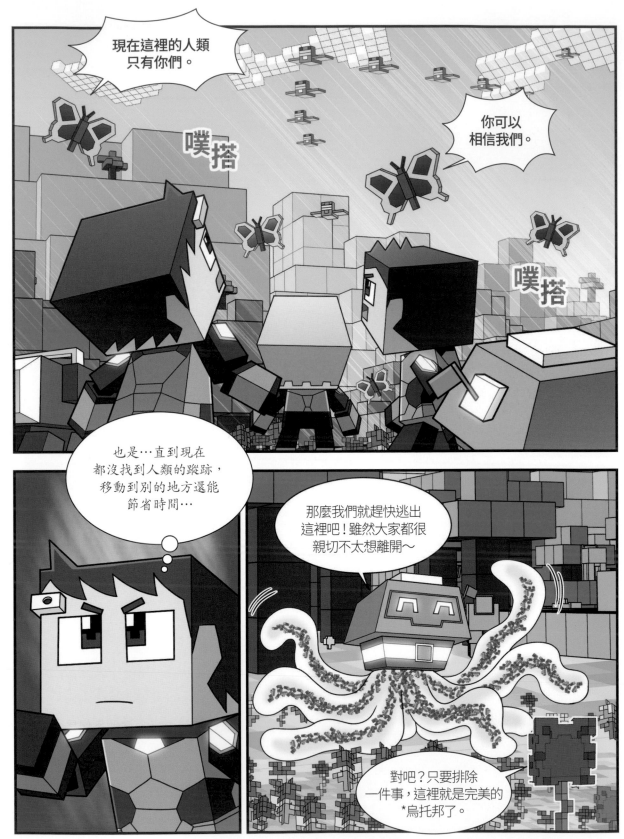

*烏托邦：人們心中最理想、擁有最佳狀態的社會。

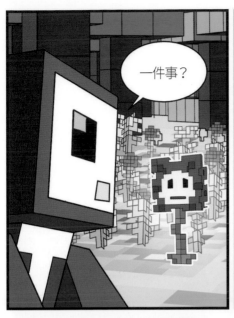

一件事？

轟
隆
隆

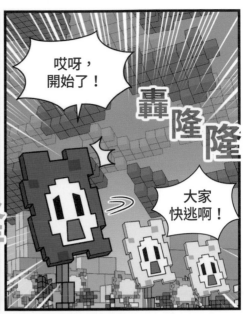

哎呀，開始了！

轟隆隆

大家快逃啊！

嘩啦啦

滴滴滴

嘩啦

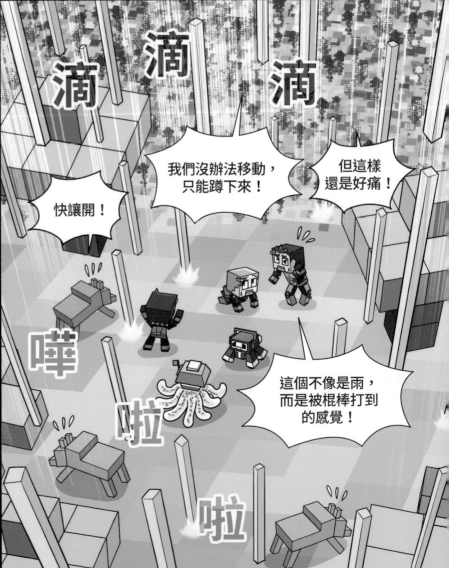

滴滴滴

快讓開！

我們沒辦法移動，只能蹲下來！

但這樣還是好痛！

這個不像是雨，而是被棍棒打到的感覺！

啦

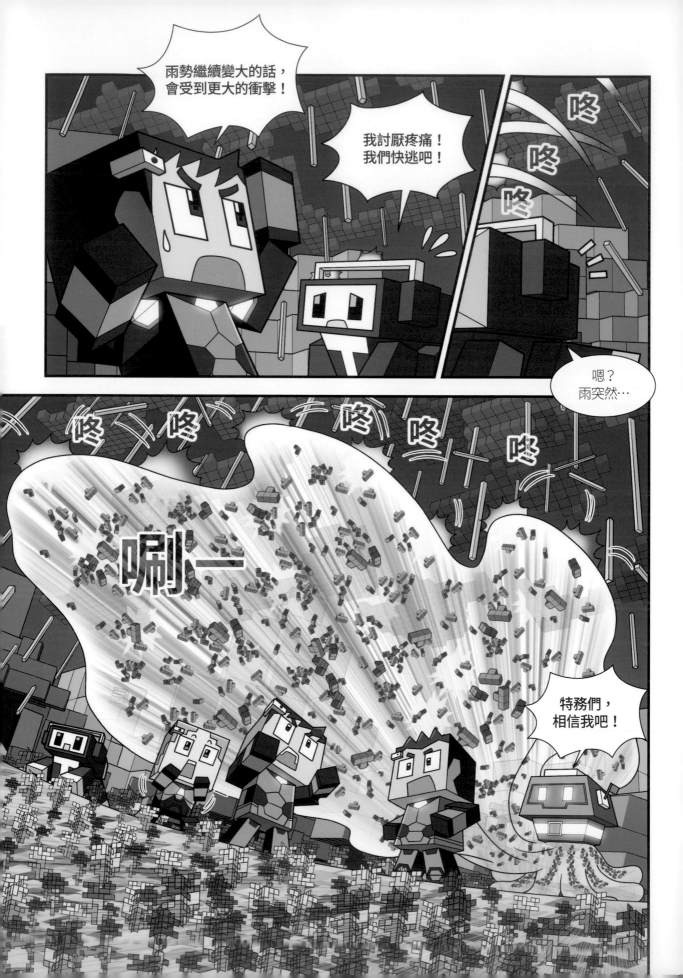

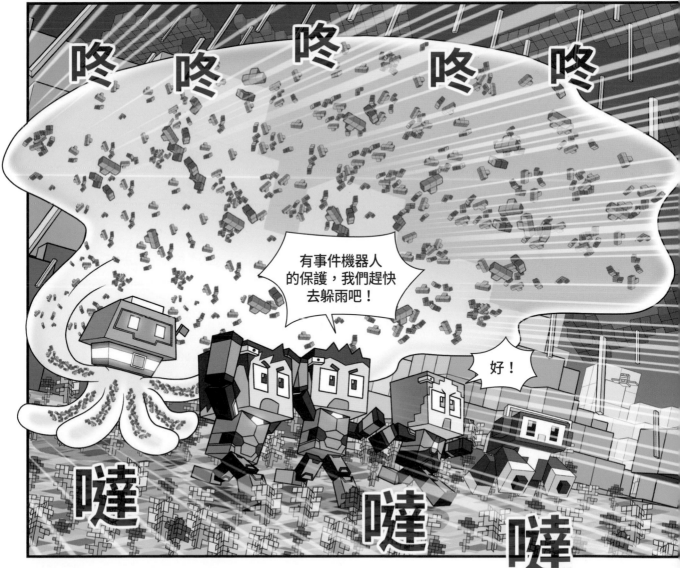

另一邊，持續走在黑暗中的蕾伊卡一行人。

啪噠

啪噠

嘰

已經走一段時間了，還是都看不到路。

左顧

右盼

不能再這樣盲目的前進了。

大家一起…這樣走…

為什…麼？

漆黑

我們很著急啊！明明要趕快救出被綁架的人，但現在卻連自己在哪裡都不知道！

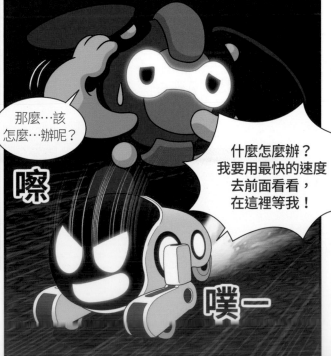

那麼…該怎麼…辦呢？

什麼怎麼辦？我要用最快的速度去前面看看，在這裡等我！

嚓

噗一

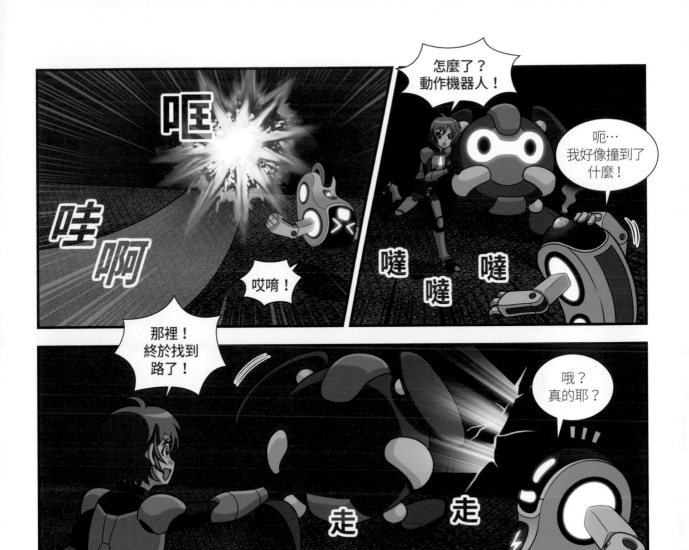

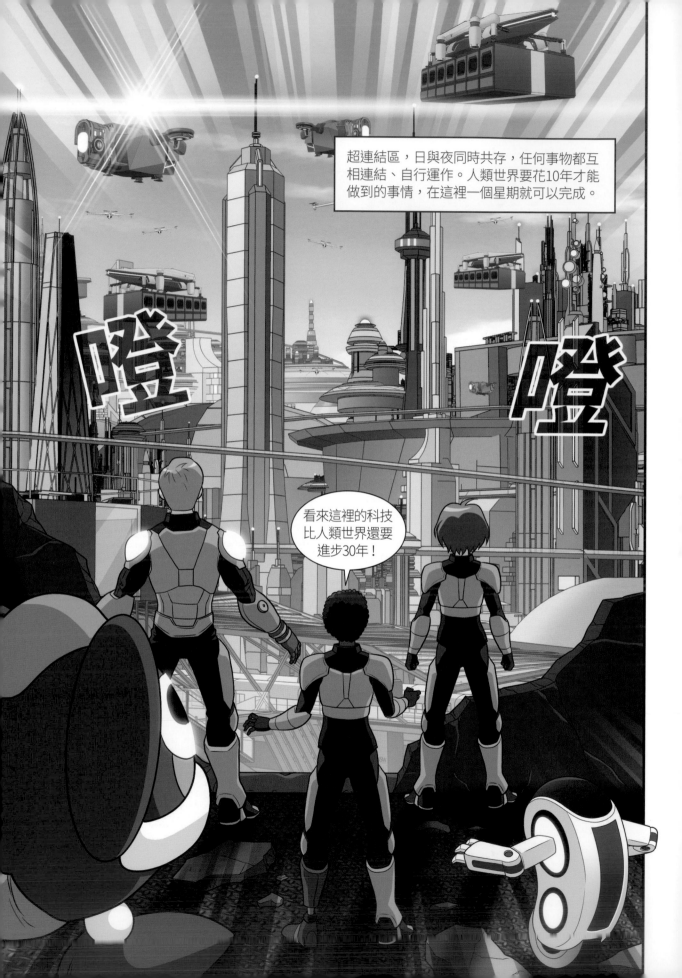

Bug王國裡竟然
還有這種地方。

氣氛
不太對勁！

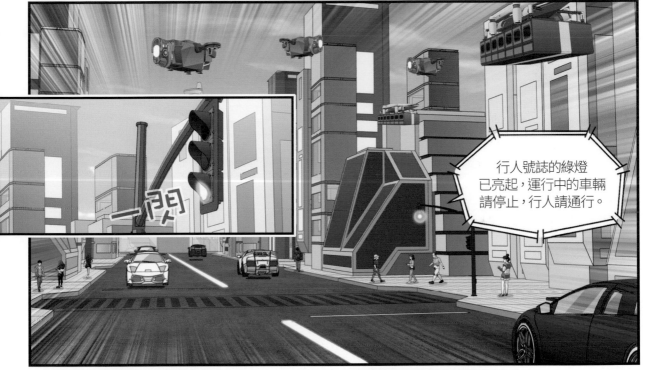

行人號誌的綠燈
已亮起，運行中的車輛
請停止，行人請通行。

一閃

那裡有可愛的
機器狗狗！

閃

閃亮

嘰一

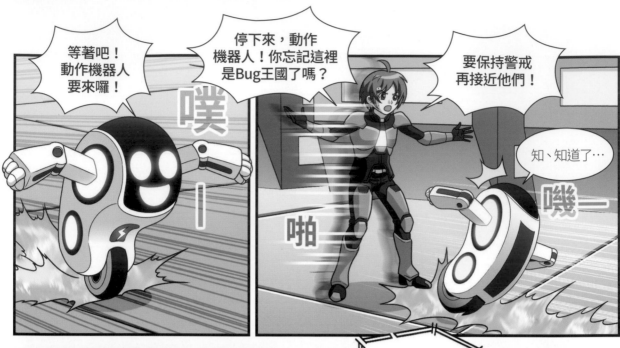

等著吧！動作機器人要來囉！

噗—！

停下來，動作機器人！你忘記這裡是Bug王國了嗎？

要保持警戒再接近他們！

知、知道了…

嘰—

啪

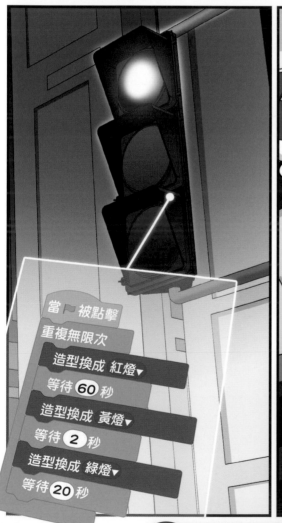

當 被點擊

重複無限次

造型換成 紅燈▼

等待 60 秒

造型換成 黃燈▼

等待 2 秒

造型換成 綠燈▼

等待 20 秒

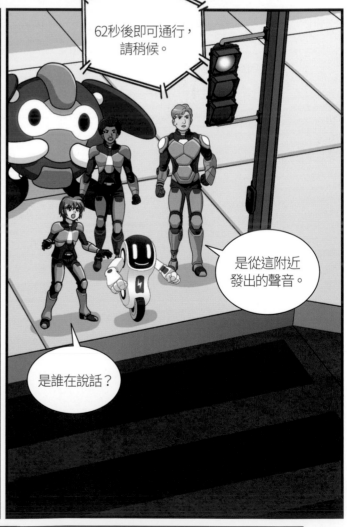

62秒後即可通行，請稍候。

是從這附近發出的聲音。

是誰在說話？

Coding man
練習本

控制積木可以使指令按照順序執行，試著解開175頁的第4題吧！

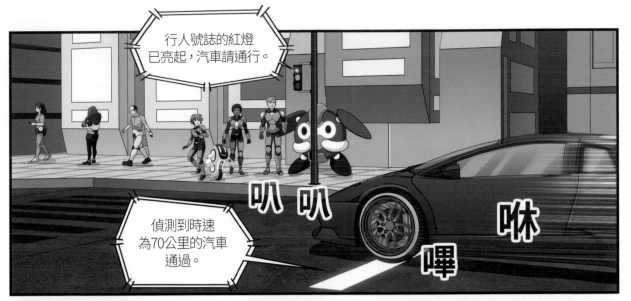

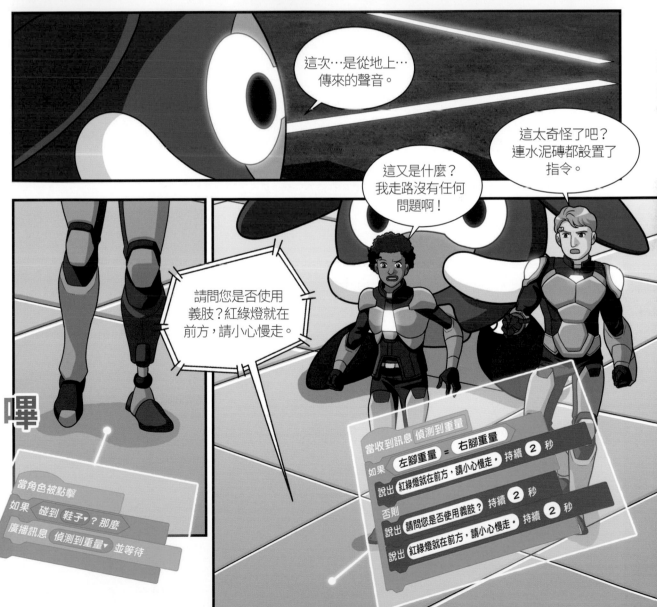

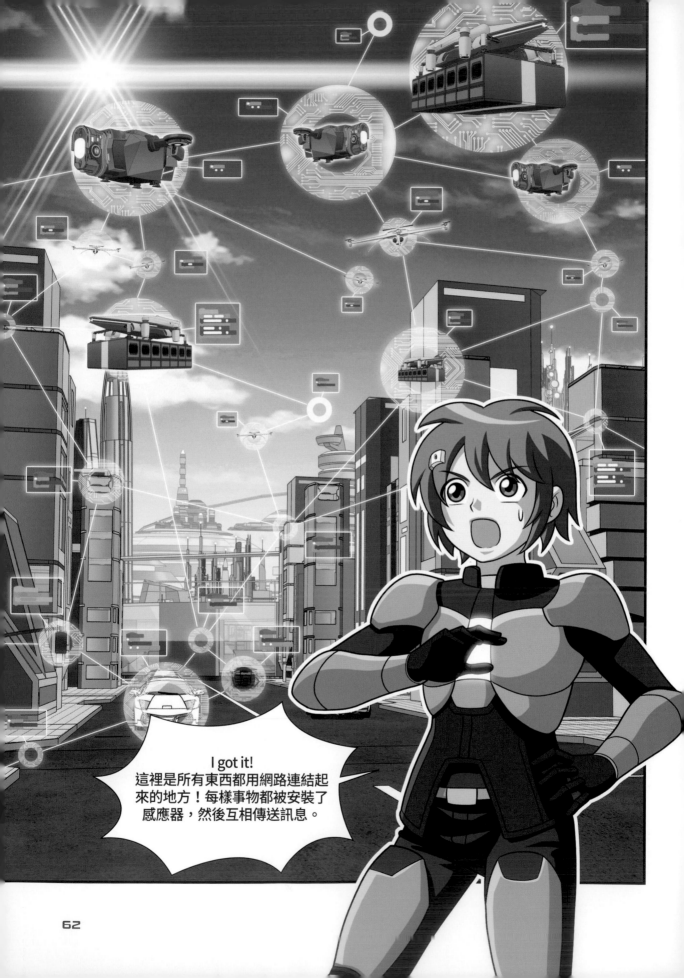

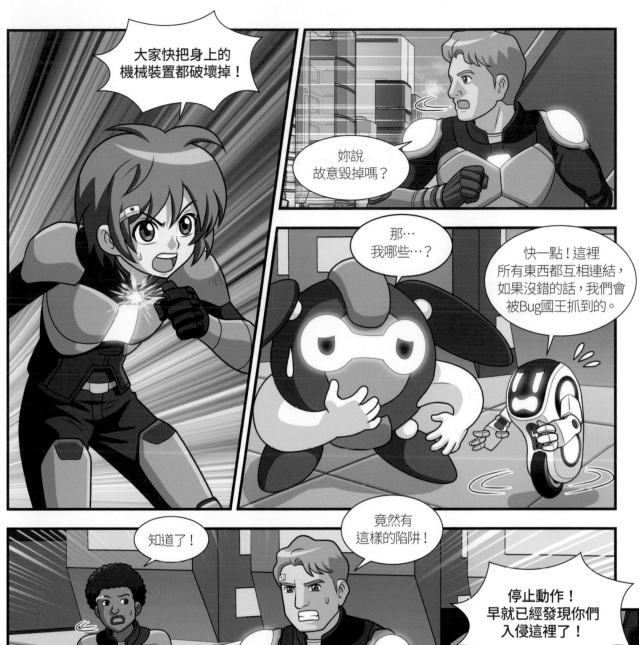

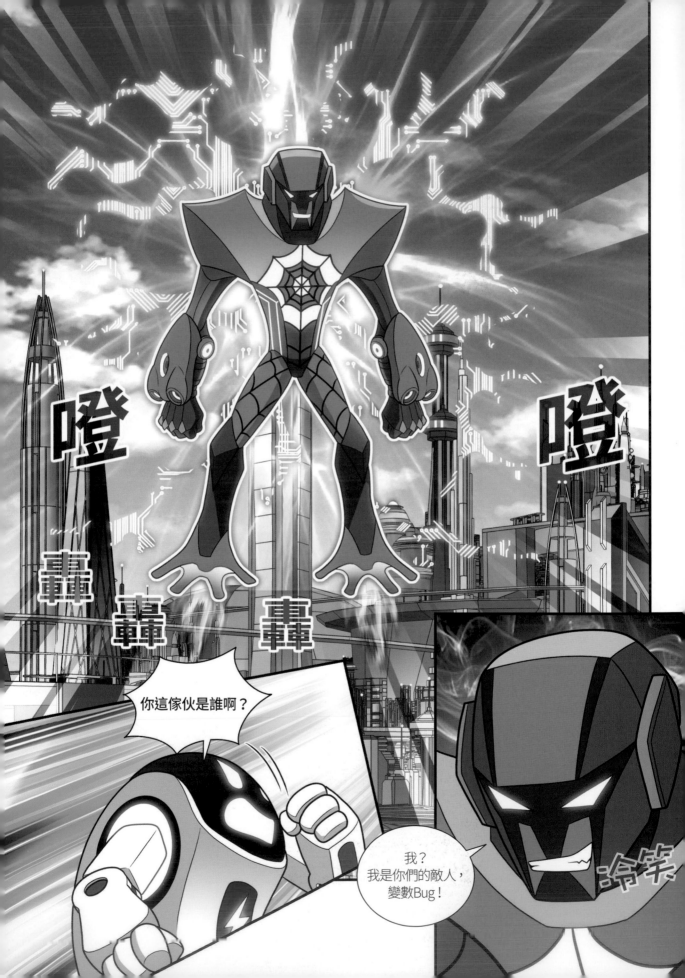

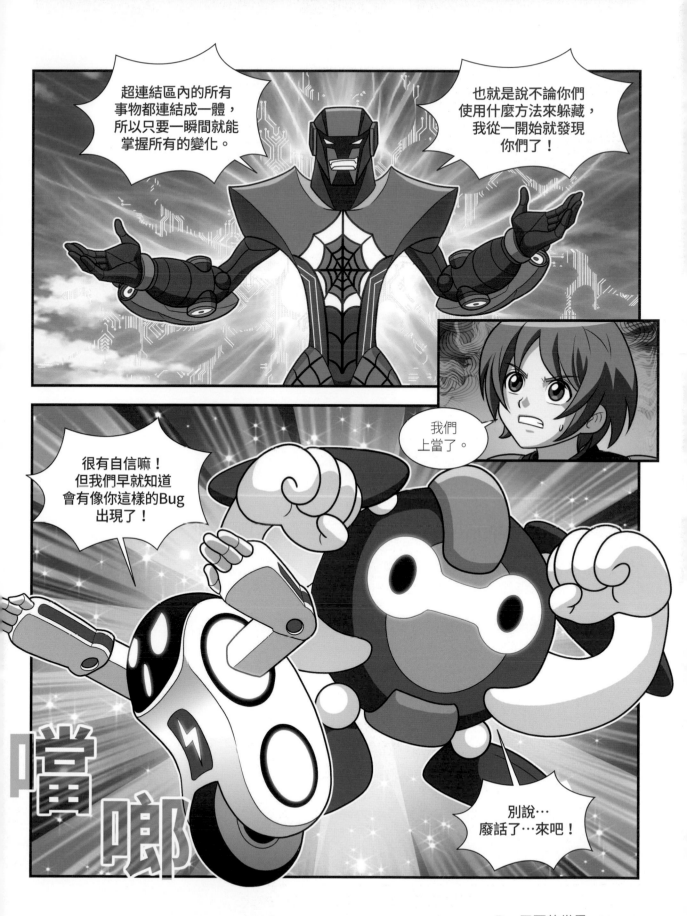

長得像車子的
小不點和傻乎乎的
小胖子…？

小…
小胖子？

你說
什麼？

生氣

還有，
那邊那個醜女！

驚

你說醜女？
是在說誰呢？

左看 右看

生氣

嘻嘻

除了妳之外
還有別人嗎？

咻

造型換成 溫度計

咻

咻

咻

啪

36℃

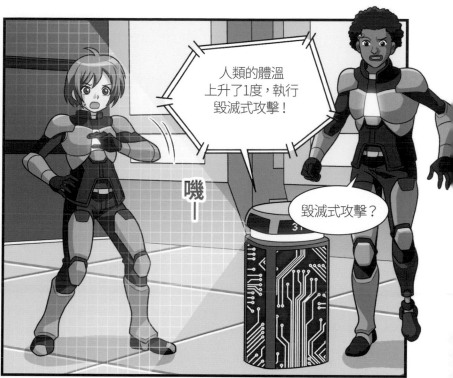

人類的體溫上升了1度，執行毀滅式攻擊！

毀滅式攻擊？

嘰—

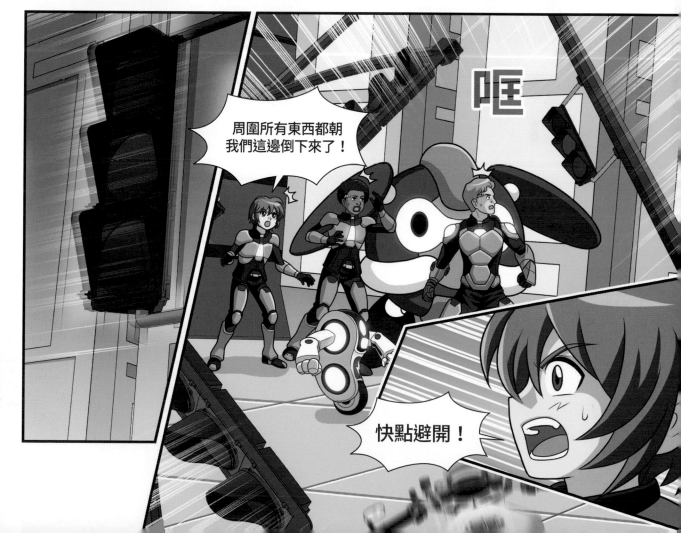

周圍所有東西都朝我們這邊倒下來了！

哐

快點避開！

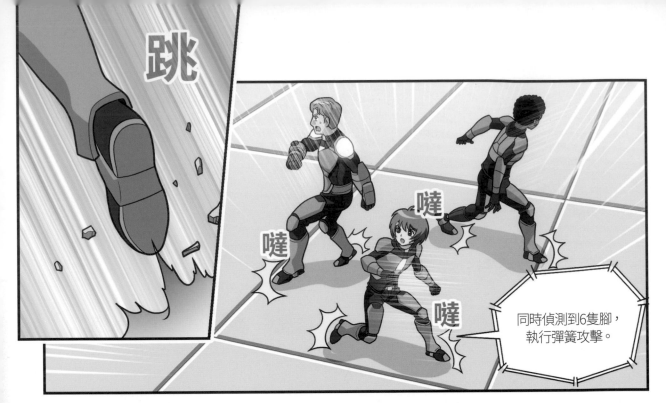

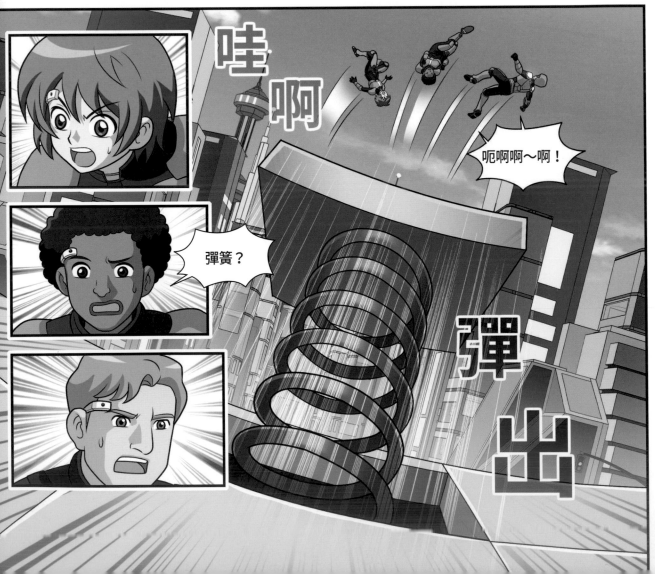

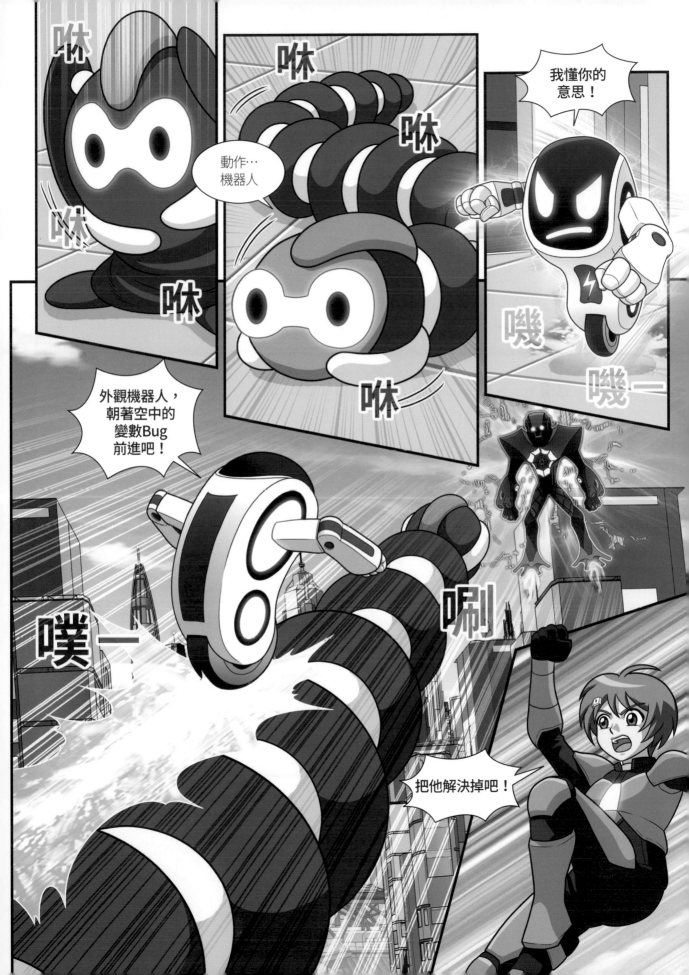

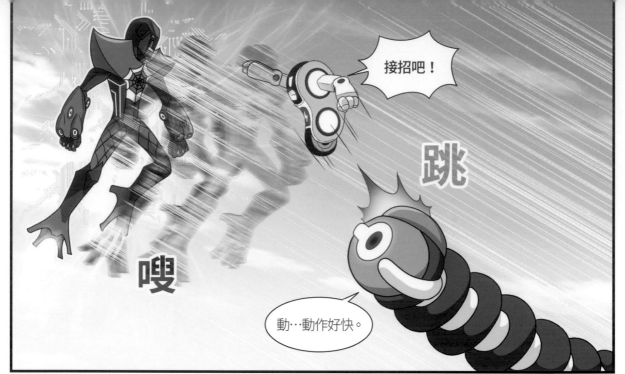

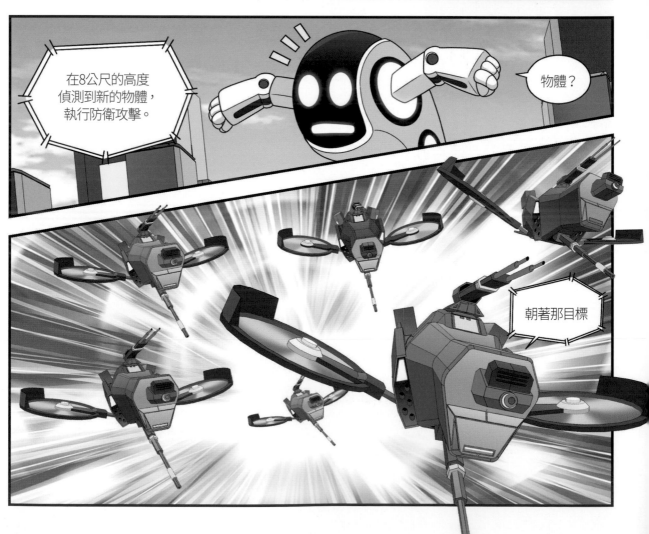

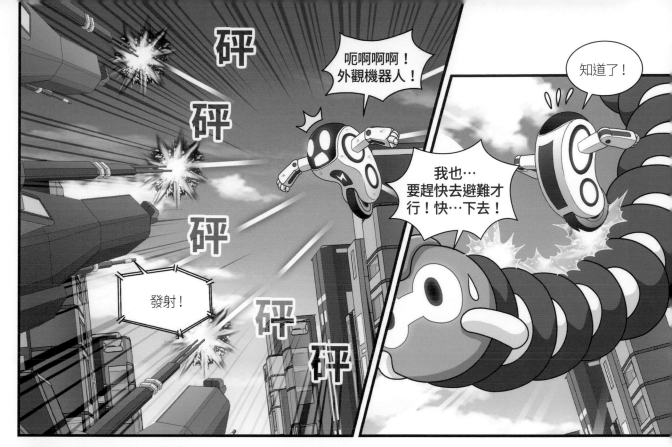

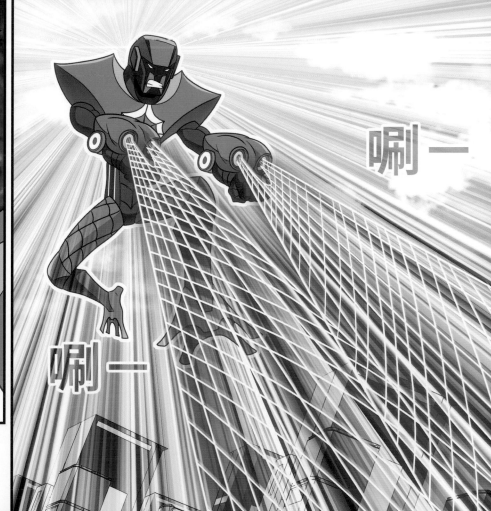

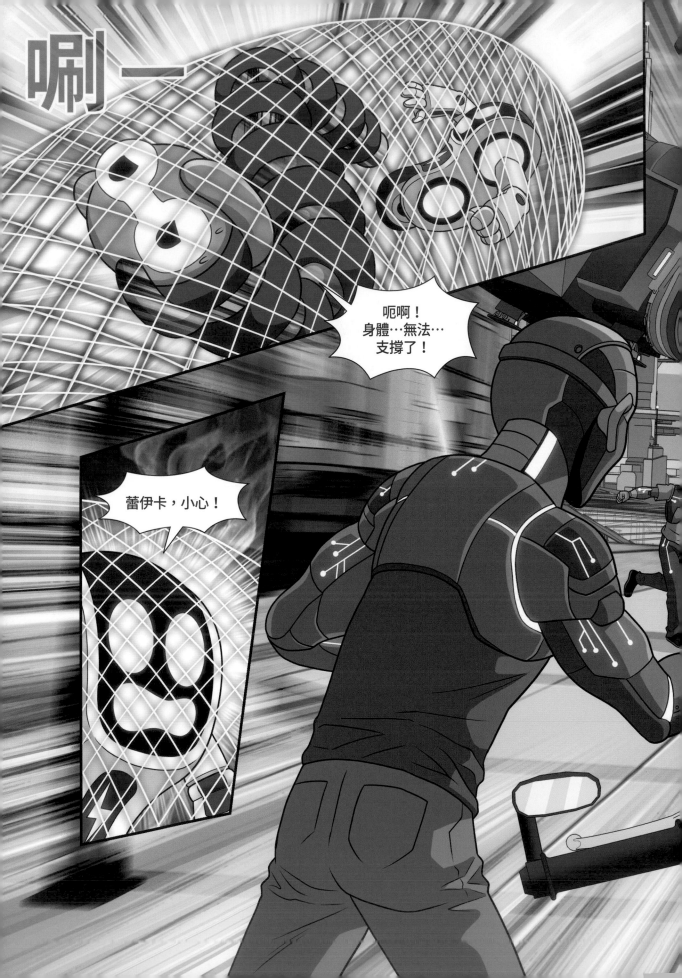

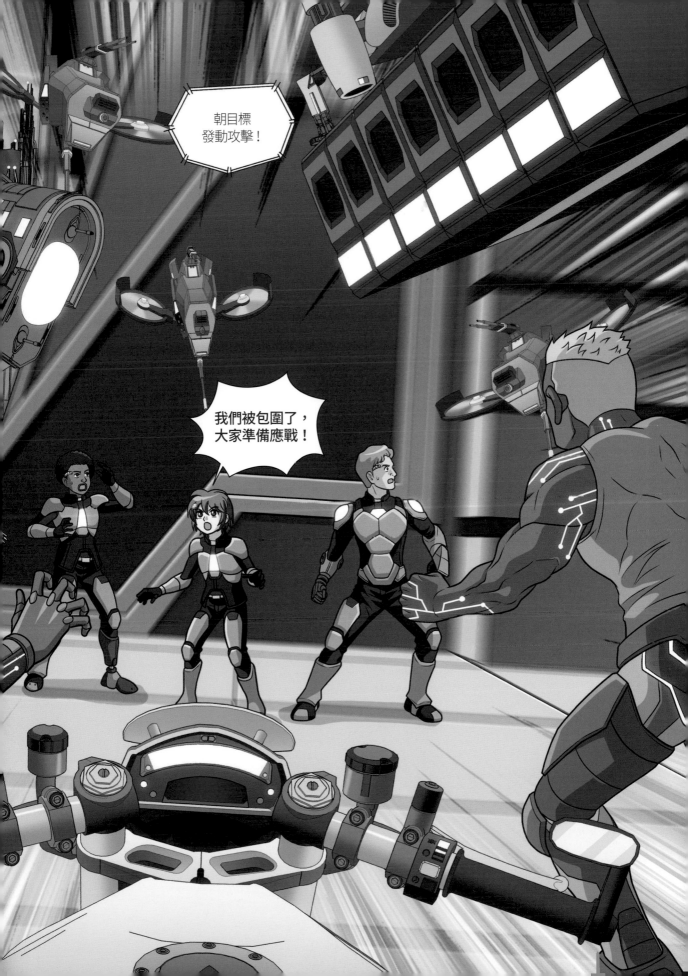

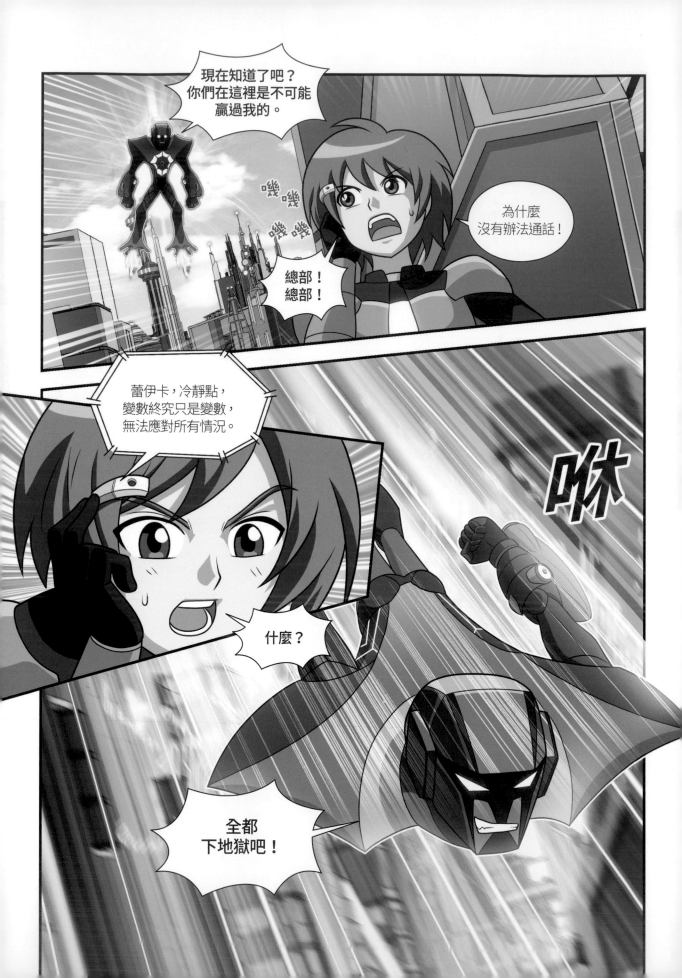

這位爺爺是誰呢？

為了要幫助Coding man而來到某戶人家的宥彩和朋友們，
在那裡遇見了一位爺爺，
這位爺爺究竟是什麼人呢？

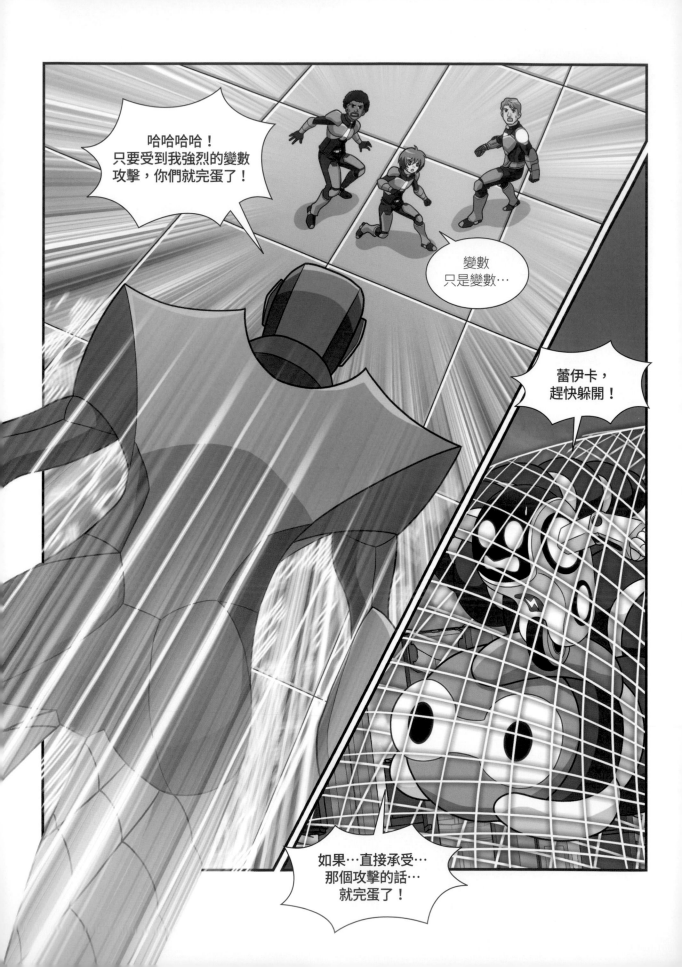

蕾伊卡，如果無法躲開的話，大家都會受傷的！

躲開也很難，我們根本不知道這個城市裡還有什麼陷阱！

變數終究只是變數，無法應對所有情況…

轉頭

蕾伊卡！

只有這個方法了！

放開我！

抓

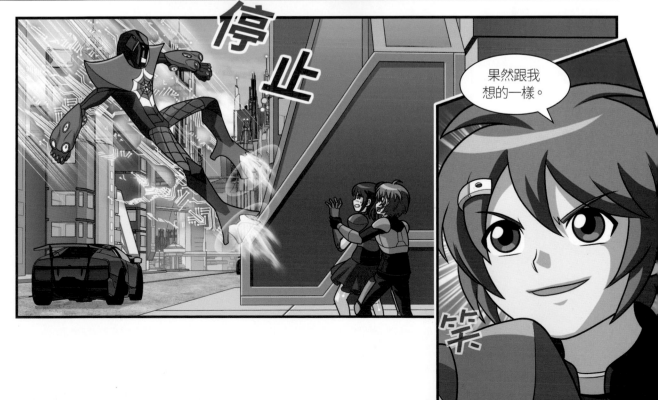

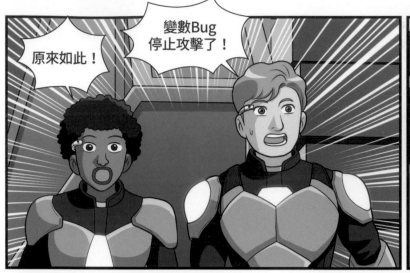

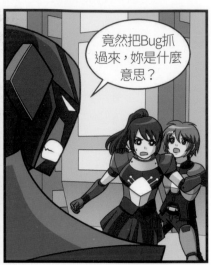

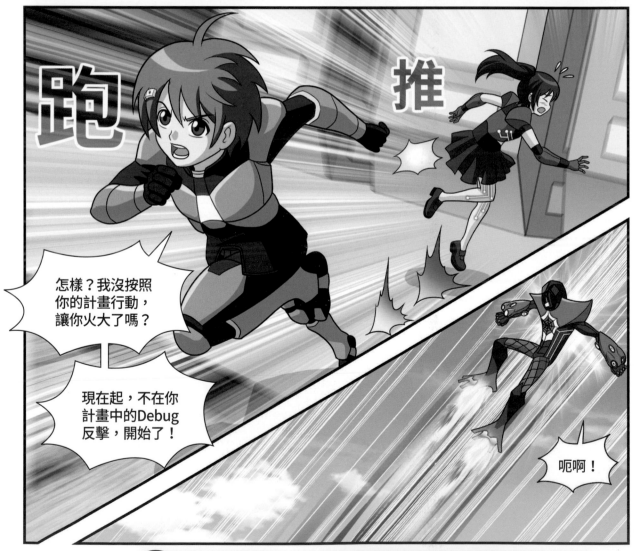

Coding man 練習本

在範圍內可以任意改變數值的數，就稱為「變數」，在174頁利用變數積木來解解看問題吧！

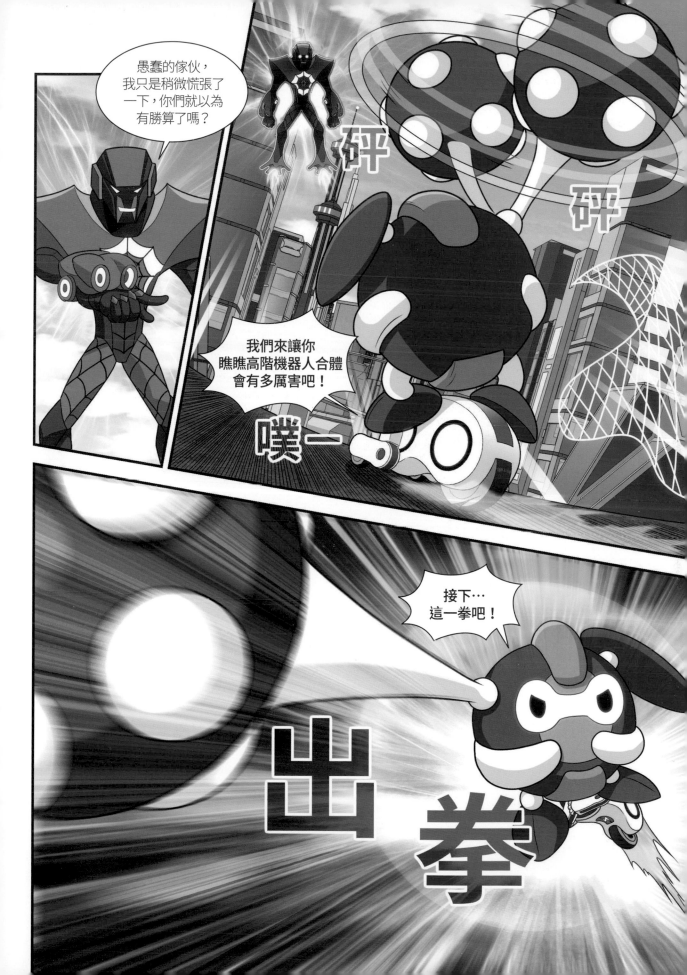

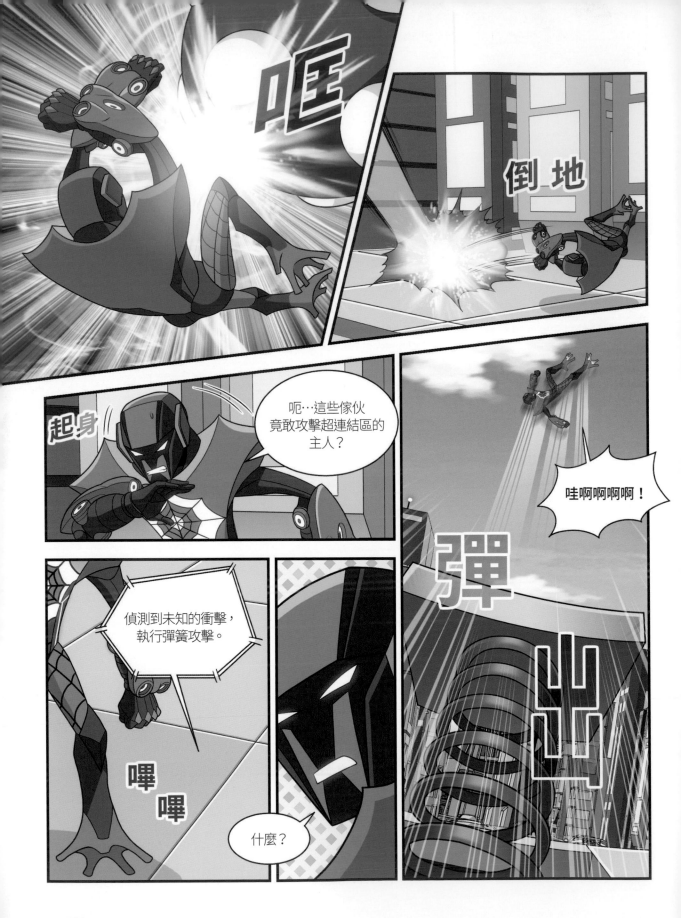

插上

呃啊！

稍微忍耐一下，我會讓你變回原樣的。

慢⋯慢的⋯小心小心⋯

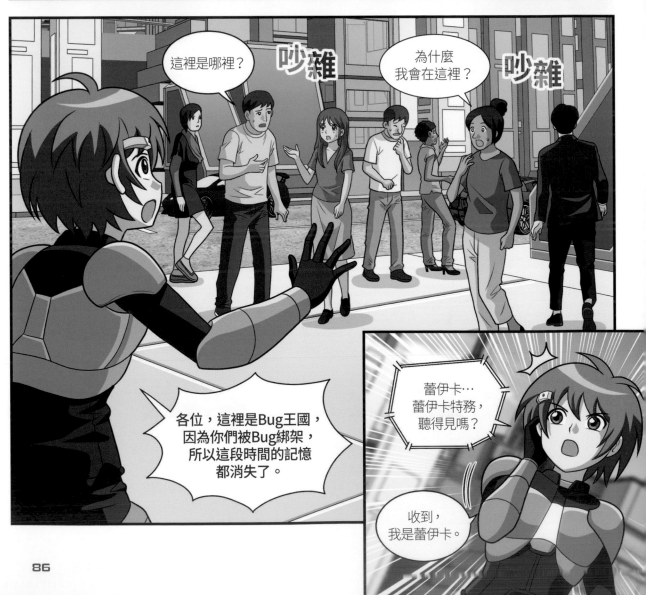

這裡是哪裡？

吵雜

為什麼我會在這裡？

吵雜

各位，這裡是Bug王國，因為你們被Bug綁架，所以這段時間的記憶都消失了。

蕾伊卡⋯蕾伊卡特務，聽得見嗎？

收到，我是蕾伊卡。

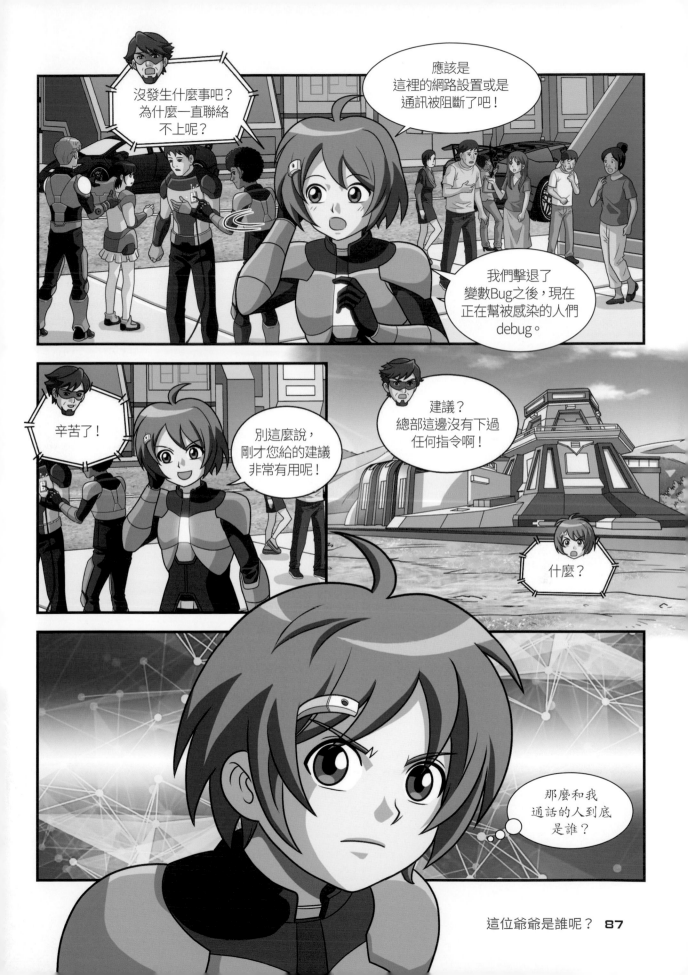

這位爺爺是誰呢？　**87**

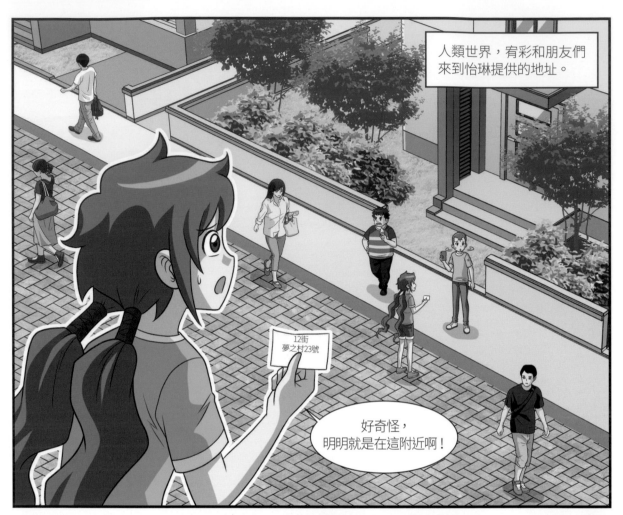

我們正在去朋友家的路上！

我、我們只是…

後退

後退

那張紙條…

指

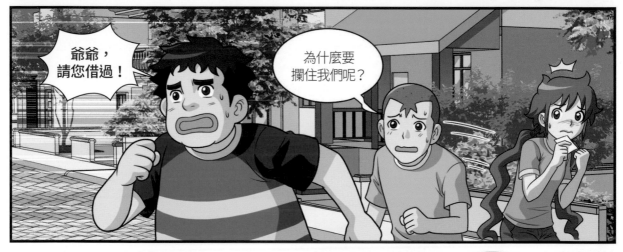

爺爺，請您借過！

為什麼要攔住我們呢？

攔住你們？我嗎？

那紙條上寫的地址就是我家啊？

什麼？

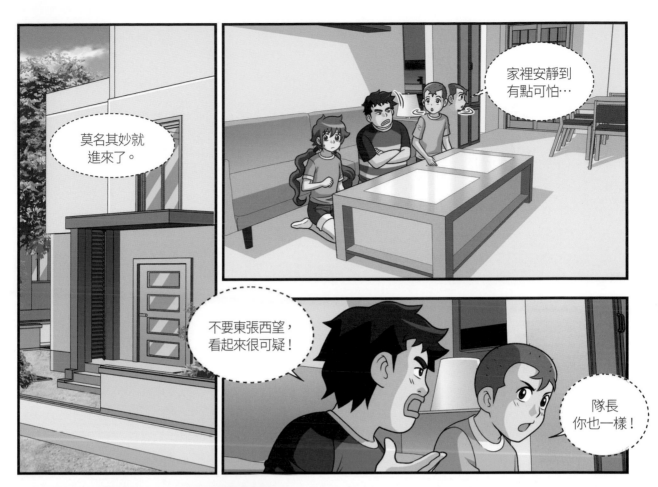

莫名其妙就進來了。

家裡安靜到有點可怕⋯

不要東張西望，看起來很可疑！

隊長你也一樣！

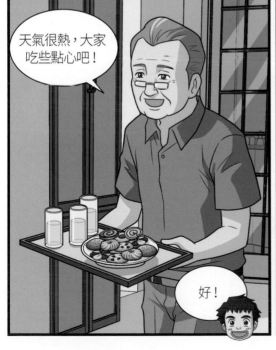

天氣很熱，大家吃些點心吧！

好！

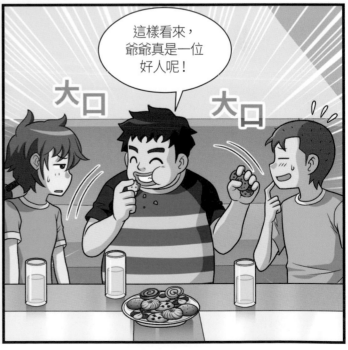

這樣看來，爺爺真是一位好人呢！

大口　大口

這位爺爺是誰呢？　**91**

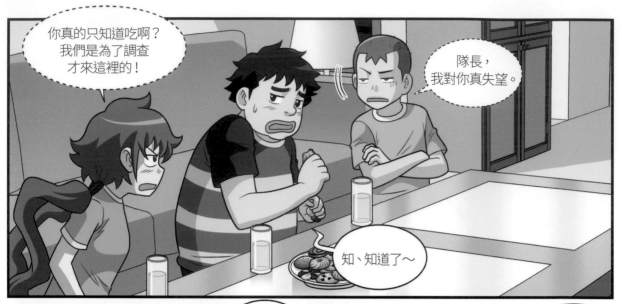

你真的只知道吃啊？
我們是為了調查
才來這裡的！

隊長，
我對你真失望。

知、知道了～

你們快點
吃吧！

好的，我們
會好好享用的～

剛剛嚇到了吧？
我也有跟你們一樣大
的孫子，所以用比較親
暱的語氣跟你們說話，
請見諒。

孫子？
孫子也跟您住在一起
嗎？他在哪裡呢？

那個…

不好意思！
突然這麼問…

不要問這麼
尷尬的問題！

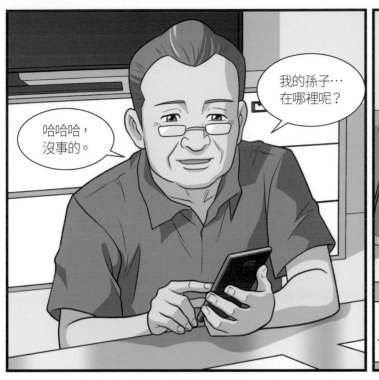

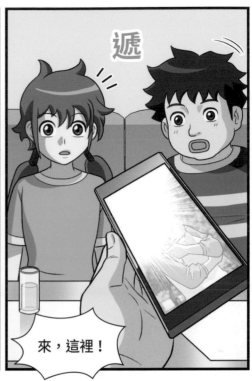

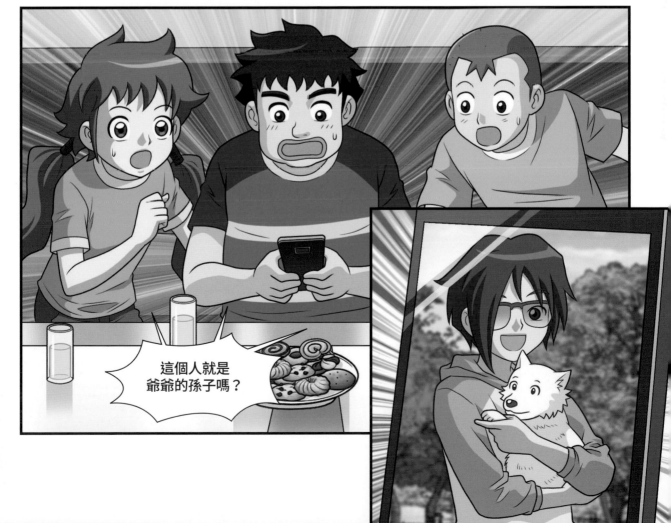

那麼，怡琳她說要調查的是…

和煥希有關的事情嗎？

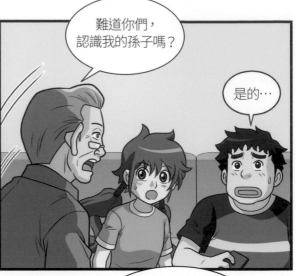

難道你們，認識我的孫子嗎？

是的…

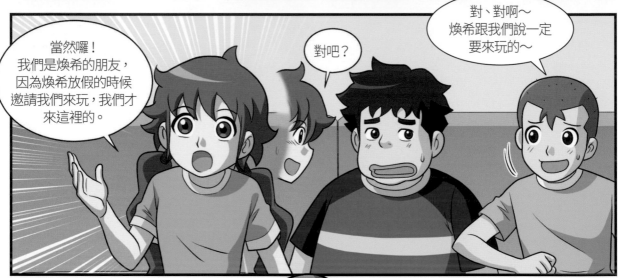

當然囉！
我們是煥希的朋友，
因為煥希放假的時候
邀請我們來玩，我們才
來這裡的。

對吧？

對、對啊～
煥希跟我們說一定
要來玩的～

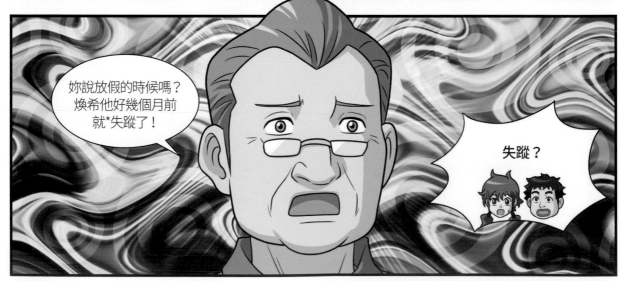

妳說放假的時候嗎？
煥希他好幾個月前
就*失蹤了！

失蹤？

*失蹤：下落不明，不知道去了哪裡。

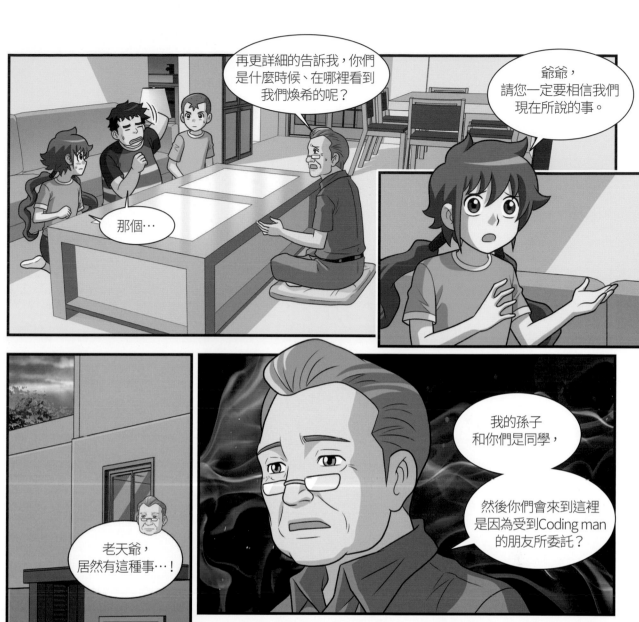

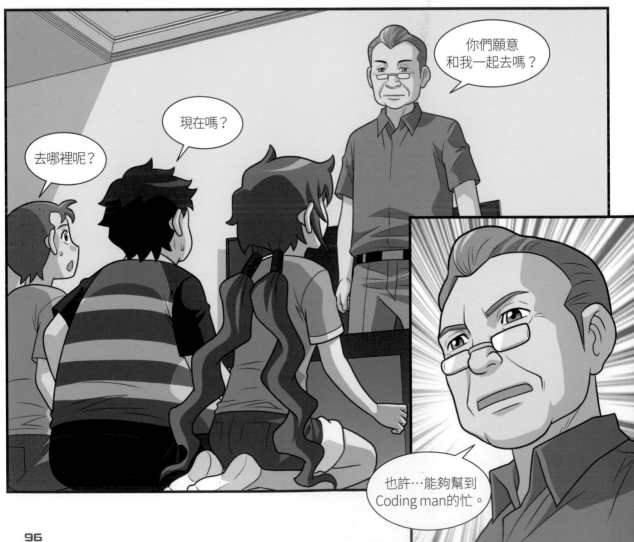

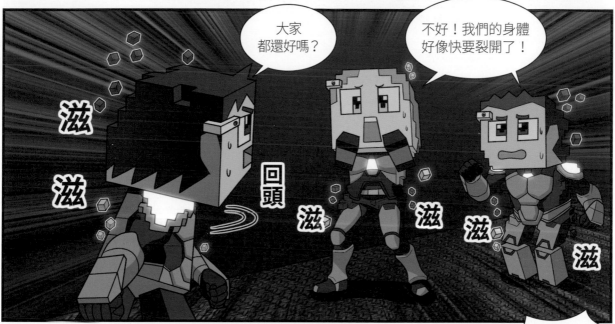

4

謎之黑色斗篷

每次Debug遇上危機時都會出現的黑色斗篷，
他的真實身分令人好奇，
「你究竟是誰呀？」

資料存取區，人們在輸入他們知道的知識跟資料時，所有的聲音都會被隔絕，彼此無法任意交談。

這個地方還是一樣…

注意！

回頭

你們兩位特務，

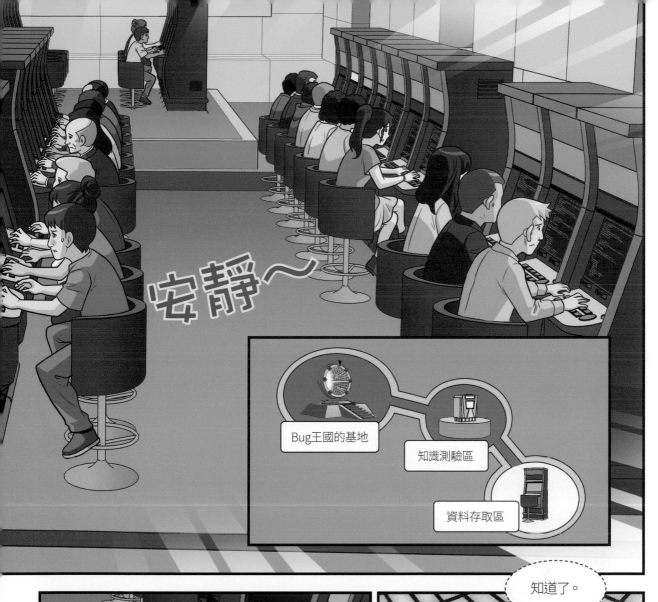

安靜～

Bug王國的基地

知識測驗區

資料存取區

指

請坐在那裡
輸入資料。

知道了。

點頭

點頭

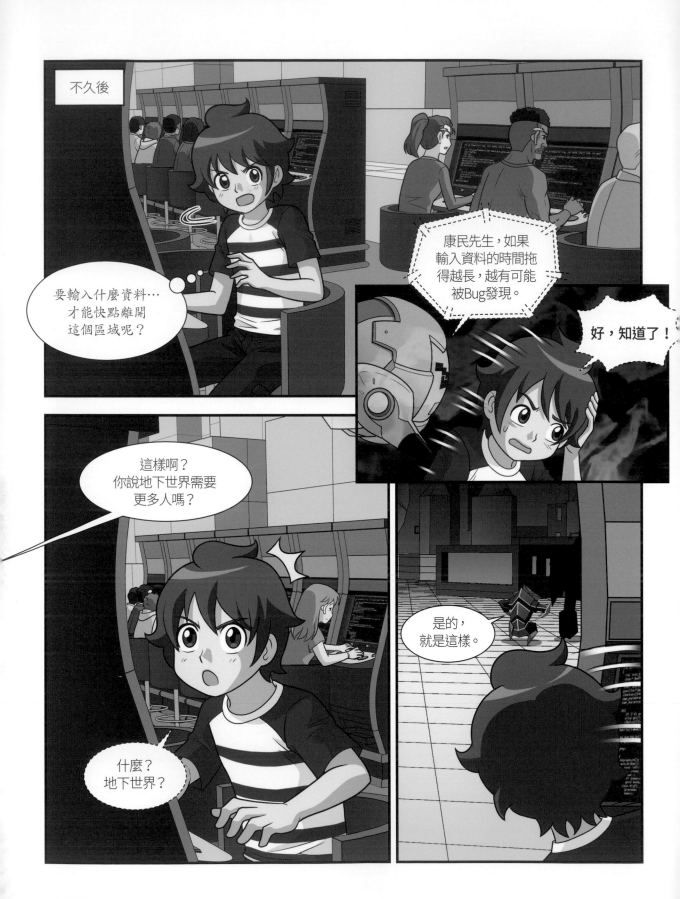

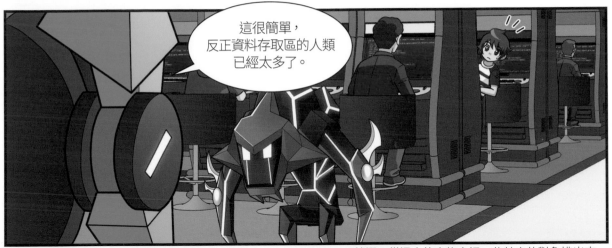

*篩選：從混合的事物中把一些特定的對象挑出來。

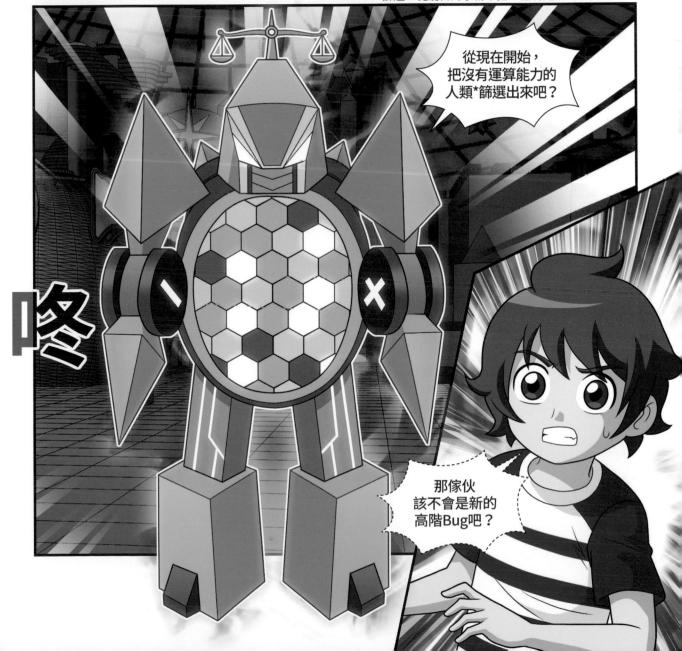

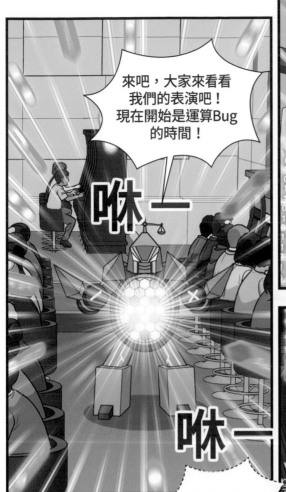

來吧，大家來看看我們的表演吧！現在開始是運算Bug的時間！

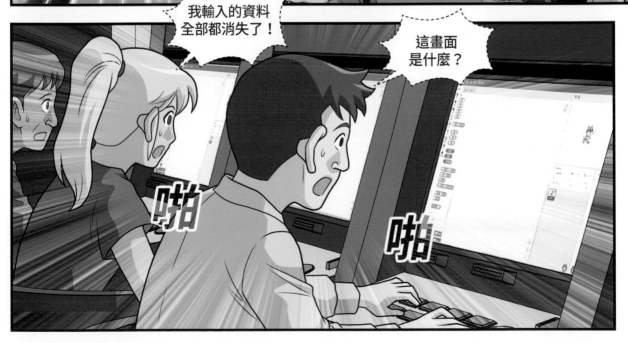

我輸入的資料全部都消失了！

這畫面是什麼？

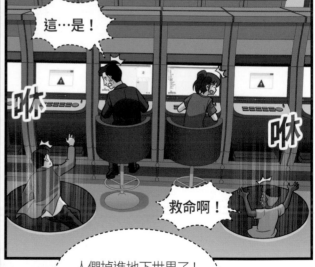

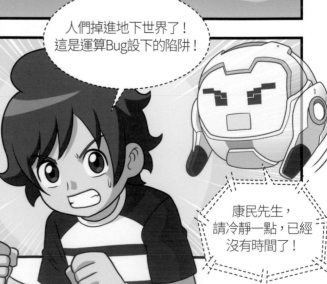

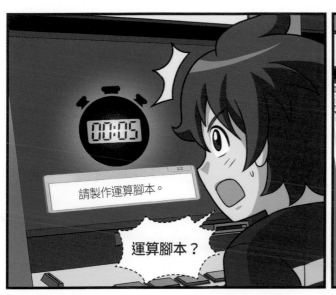

請製作運算腳本。

運算腳本？

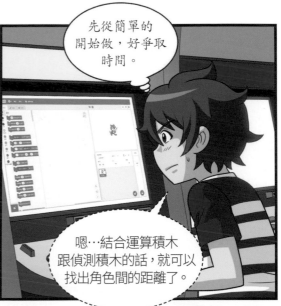

先從簡單的開始做，好爭取時間。

嗯…結合運算積木跟偵測積木的話，就可以找出角色間的距離了。

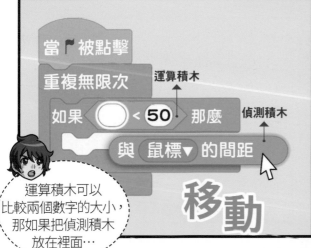

運算積木

偵測積木

當 ⚑ 被點擊

重複無限次

如果 ⚪ < 50 那麼

與 鼠標▼ 的間距

移動

運算積木可以比較兩個數字的大小，那如果把偵測積木放在裡面…

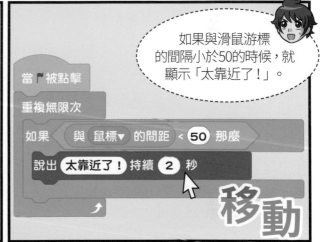

如果與滑鼠游標的間隔小於50的時候，就顯示「太靠近了！」。

當 ⚑ 被點擊

重複無限次

如果 與 鼠標▼ 的間距 < 50 那麼

說出 太靠近了！ 持續 2 秒

移動

腳本完成！
接下來
請再製作4個腳本。

什麼？還沒結束嗎？

Coding man
練習本

在Scratch中，運算積木有什麼功能呢？
在172頁直接試著解解看吧！

大家一直在
往下掉！

呃啊啊！

掉落

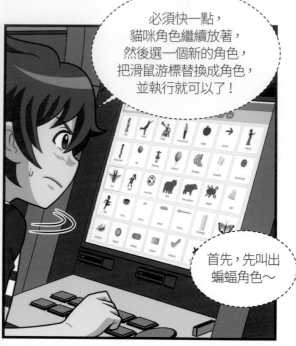

必須快一點，
貓咪角色繼續放著，
然後選一個新的角色，
把滑鼠游標替換成角色，
並執行就可以了！

首先，先叫出
蝙蝠角色～

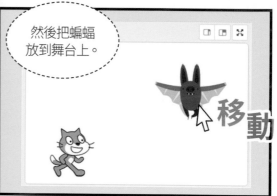

然後把蝙蝠
放到舞台上。

移動

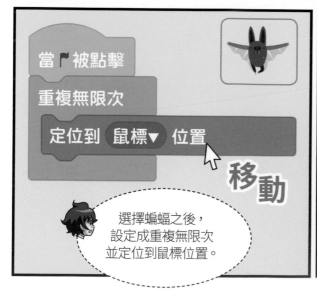

當 ▶ 被點擊

重複無限次

定位到 鼠標▼ 位置

移動

選擇蝙蝠之後，
設定成重複無限次
並定位到鼠標位置。

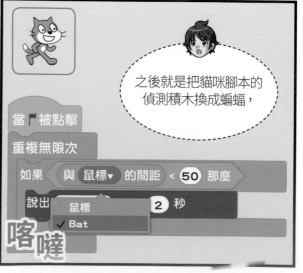

之後就是把貓咪腳本的
偵測積木換成蝙蝠，

當 ▶ 被點擊

重複無限次

如果 與 鼠標▼ 的間距 < 50 那麼

說出 ┌ 鼠標 2 秒
 └ ✓Bat

喀噠

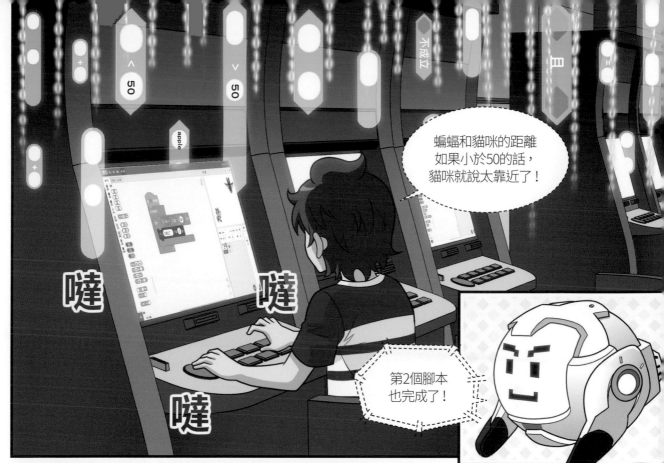

噠

噠

噠

咻—

噠 噠

噠噠

噠 噠 噠

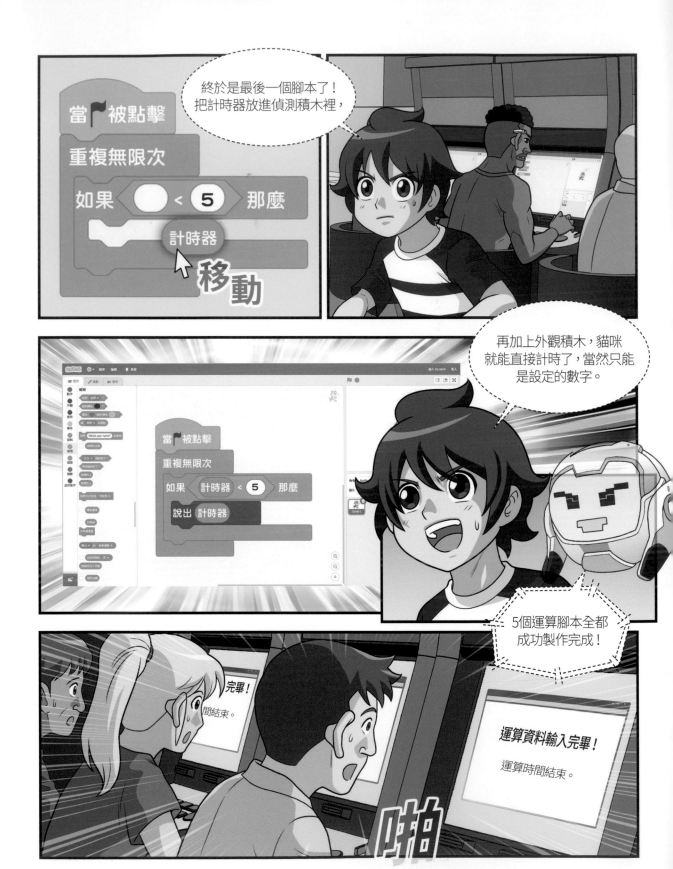

現在就算沒有在時間內輸入完資料也沒關係！

你的coding實力太強了。

讚

讚

讚

到底是哪個人類那麼快就完成運算腳本啊？

我就看這次是不是還能那麼快解決！運算時間重新開始！

還沒結束…！

生氣

康民先生！

我知道，像那樣隨心所欲、胡作非為的傢伙，是不能放過他的。

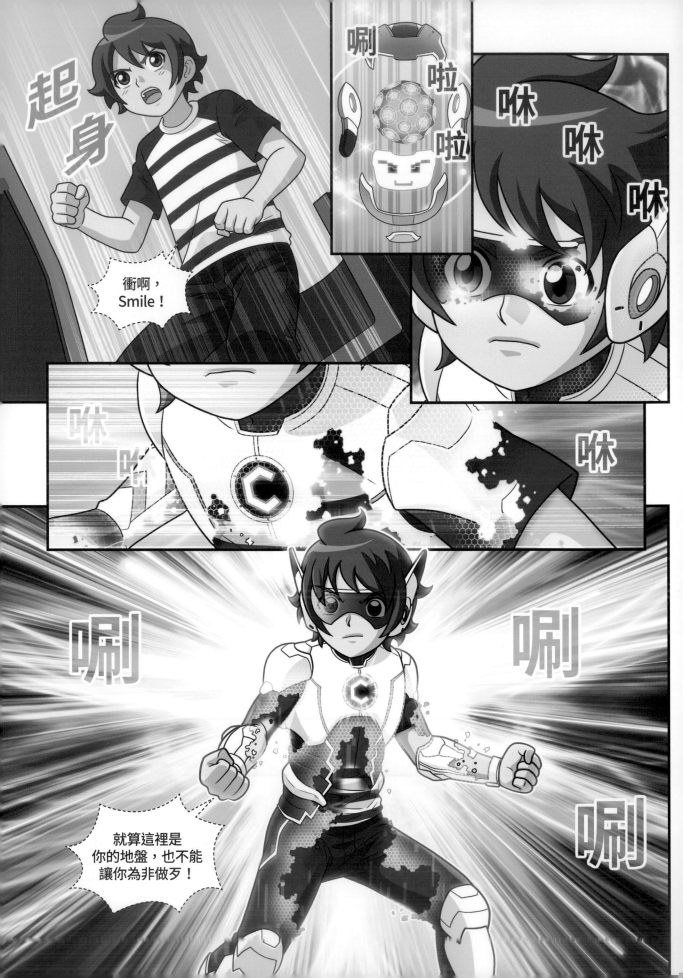

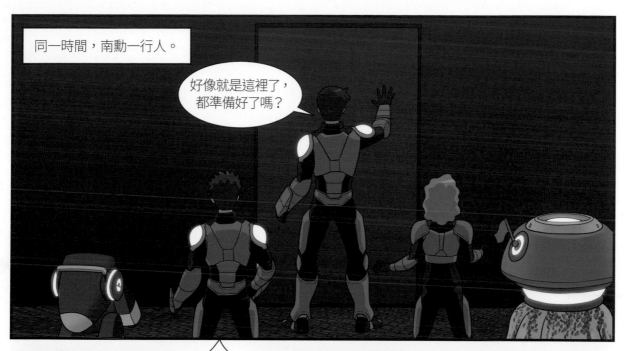

同一時間，南勳一行人。

好像就是這裡了，
都準備好了嗎？

特務們，
我們上吧！

推

打開

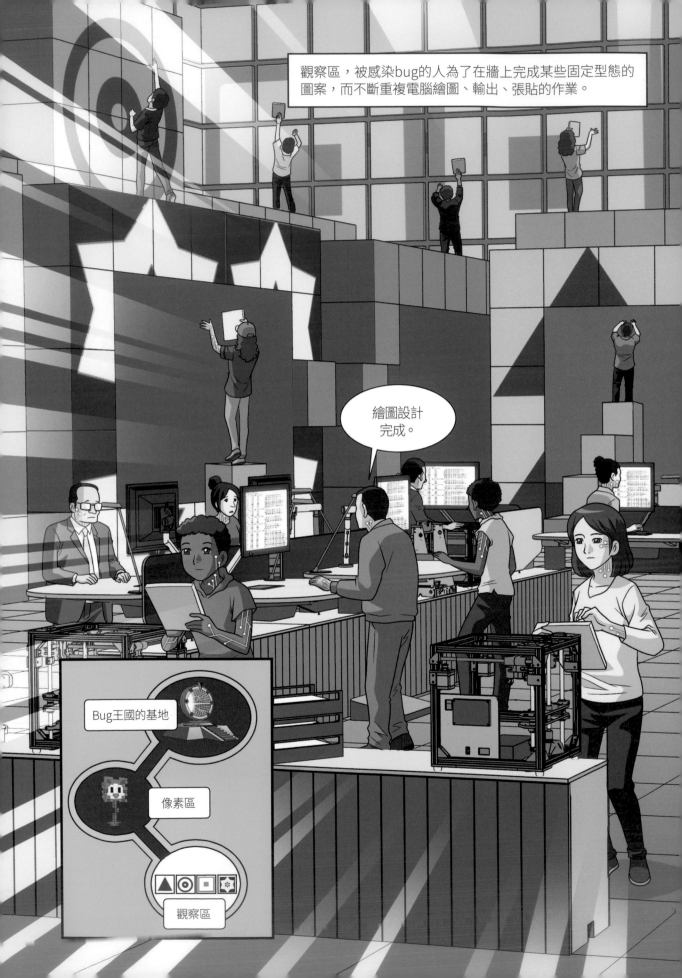

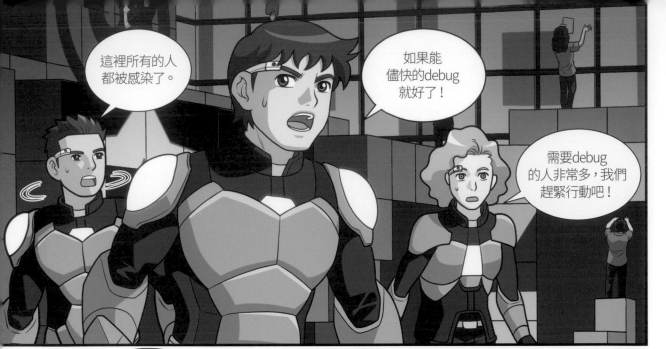

這裡所有的人都被感染了。

如果能儘快的debug就好了！

需要debug的人非常多，我們趕緊行動吧！

我先和總部聯絡，你們先開始debug。

回頭

知道了。

是！

敬禮

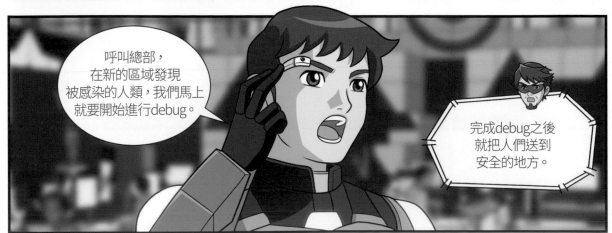

呼叫總部，在新的區域發現被感染的人類，我們馬上就要開始進行debug。

完成debug之後就把人們送到安全的地方。

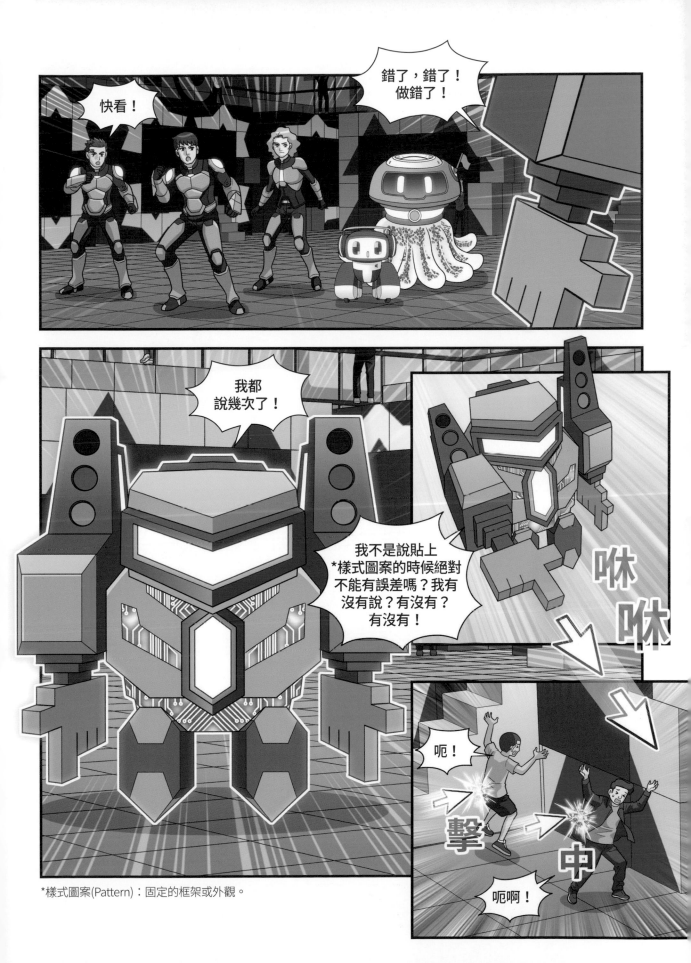

*樣式圖案(Pattern)：固定的框架或外觀。

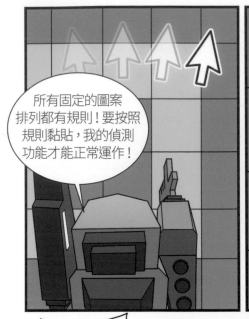

所有固定的圖案排列都有規則！要按照規則黏貼，我的偵測功能才能正常運作！

偵測到錯誤的圖案。

嗶一

叮

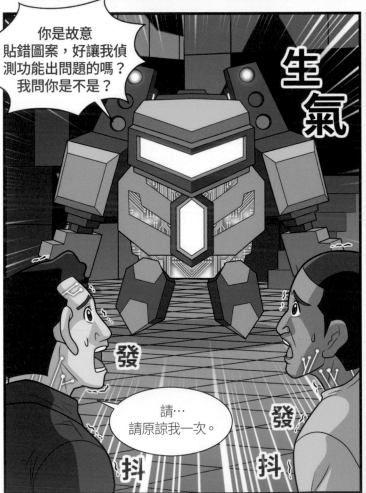

你是故意貼錯圖案，好讓我偵測功能出問題的嗎？我問你是不是？

生氣

發 發

抖 抖

請…請原諒我一次。

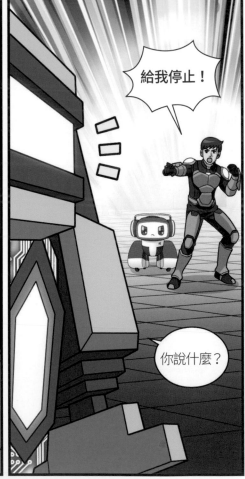

給我停止！

你說什麼？

 漫畫中的觀念 | 試著只用兩種顏色畫出好幾個鋸齒狀線條吧！這就是依照固定規則創造出來的圖案。

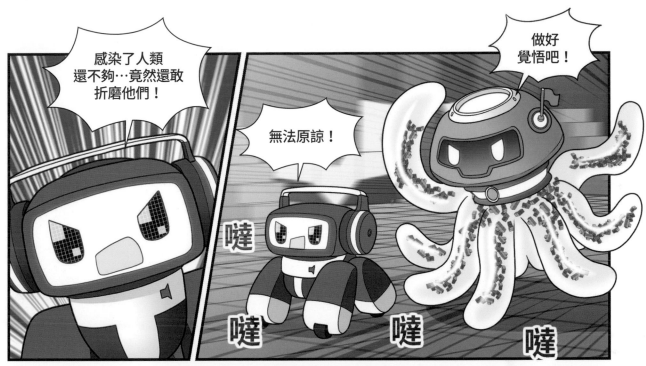

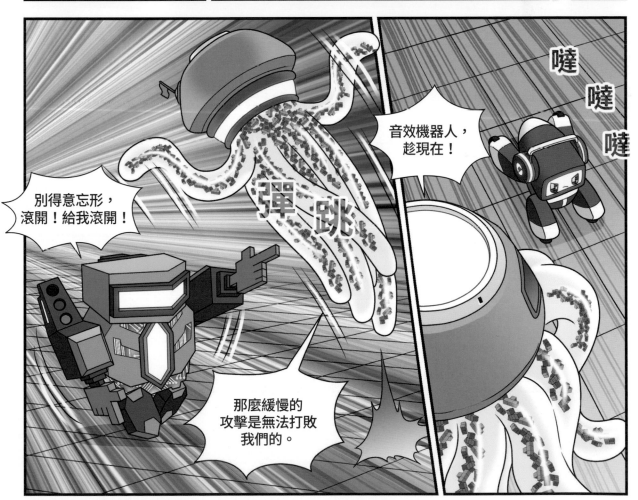

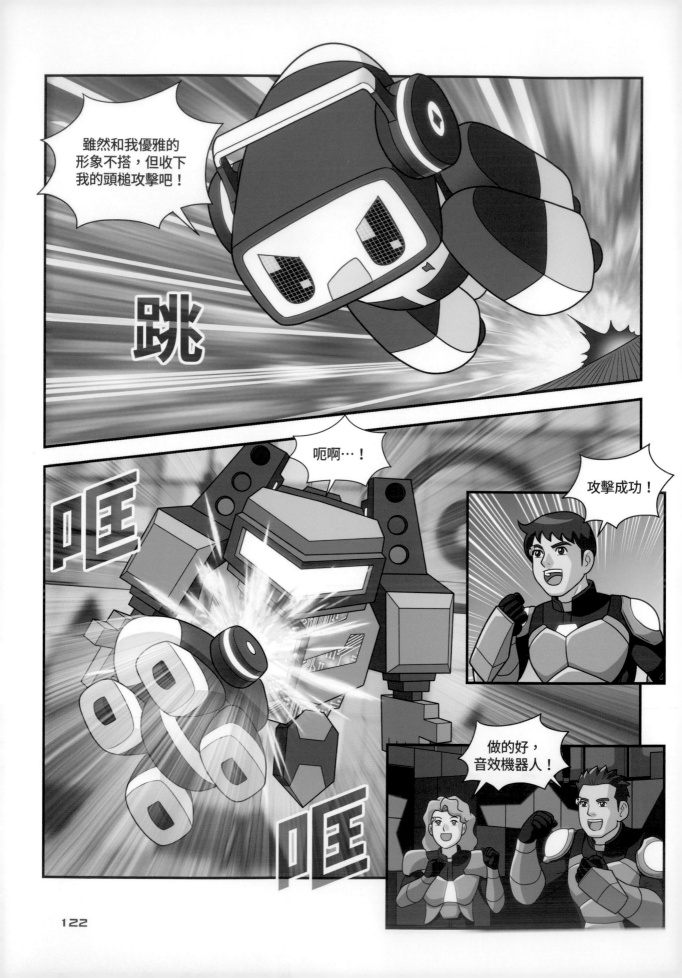

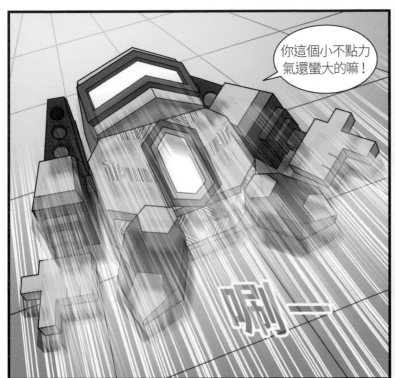

你這個小不點力氣還蠻大的嘛！

唰——

真是帥氣的石頭腦袋攻擊呢！

石頭腦袋？

滋 滋 滋 滋

嗯？我的頭…突然！

搖搖

晃晃

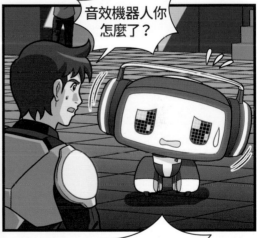

音效機器人你怎麼了？

頭變得好重好重！

哐噹

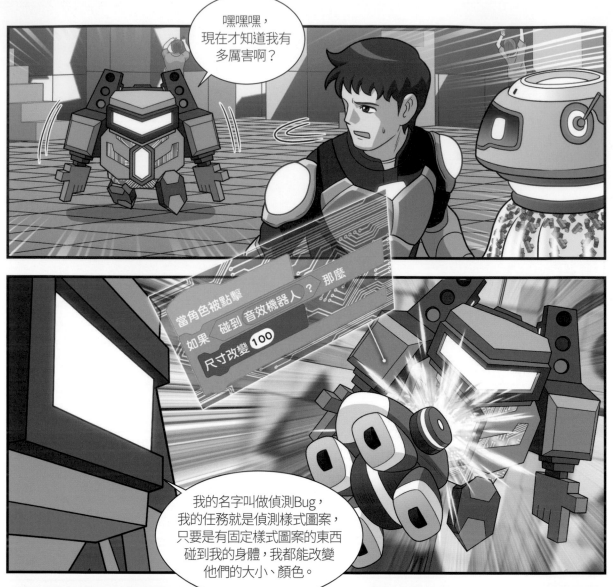

嘿嘿嘿，
現在才知道我有
多厲害啊？

當角色被點擊
如果 碰到 音效機器人 ？ 那麼
尺寸改變 100

我的名字叫做偵測Bug，
我的任務就是偵測樣式圖案，
只要是有固定樣式圖案的東西
碰到我的身體，我都能改變
他們的大小、顏色。

怎麼樣？
你們還有人敢
碰我嗎？

呃呃…！

後退　後退

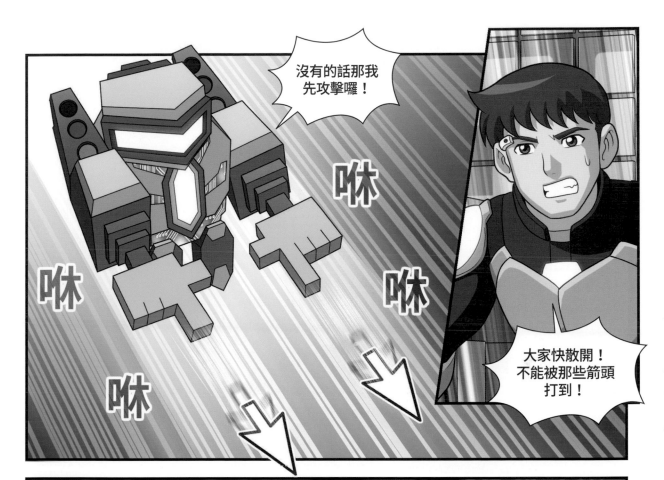

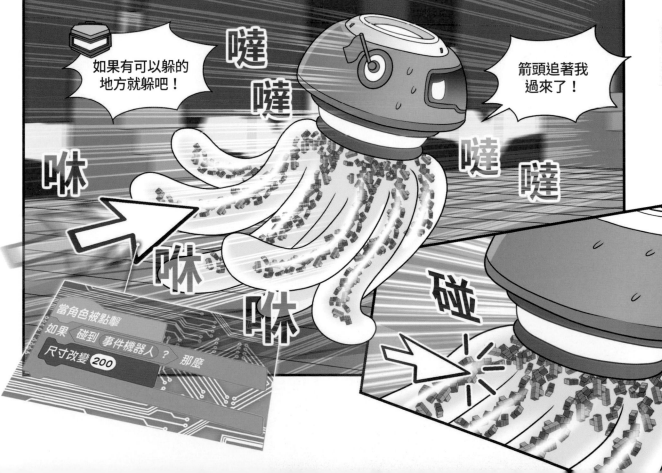

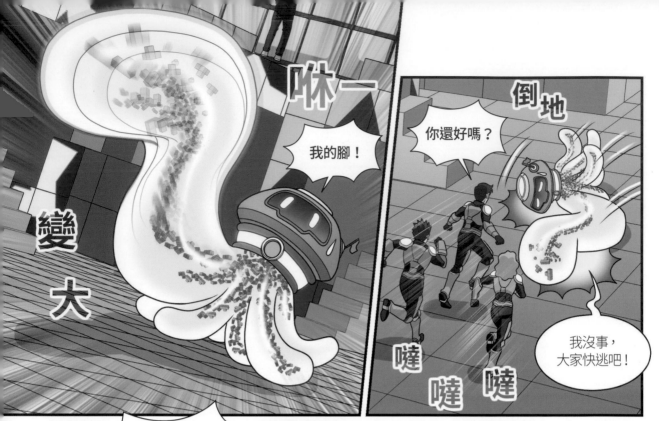

咻一

變

大

我的腳！

倒地

你還好嗎？

我沒事，
大家快逃吧！

噠

噠 噠

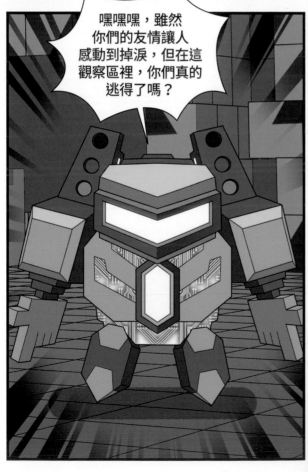

嘿嘿嘿，雖然
你們的友情讓人
感動到掉淚，但在這
觀察區裡，你們真的
逃得了嗎？

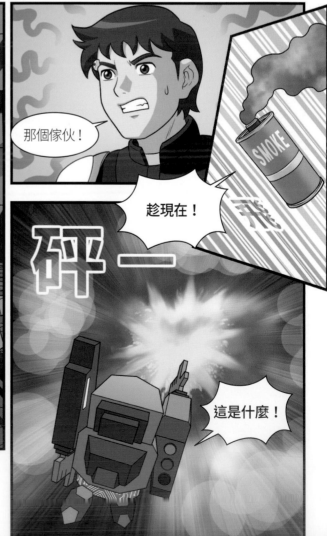

那個傢伙！

趁現在！

飛

SMOKE

砰一

這是什麼！

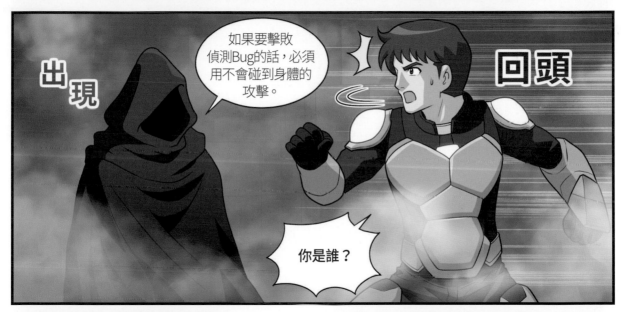

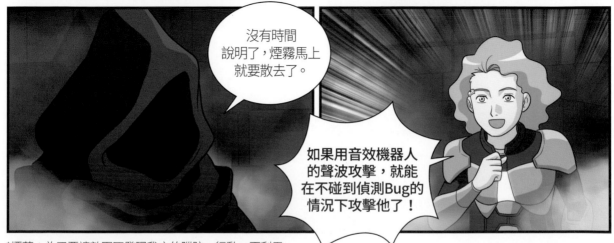

*煙幕：為了要讓敵軍不發現我方的蹤跡、行動，而利用
　　藥品點燃的煙霧。

音效機器人，你能攻擊嗎？

當然了！
我只是頭變大了
並沒有故障！

呃，實在好重啊！

扶

1、2！

去哪裡了？
到底在哪裡？

轉　轉

只要抓到這些傢伙…！

找到了！

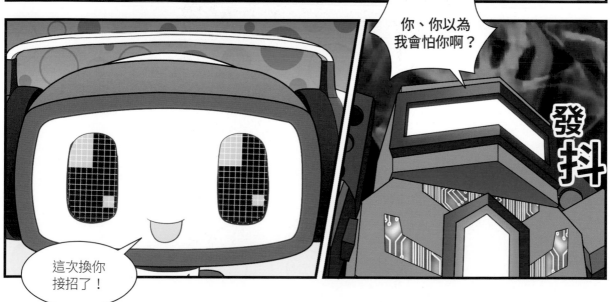

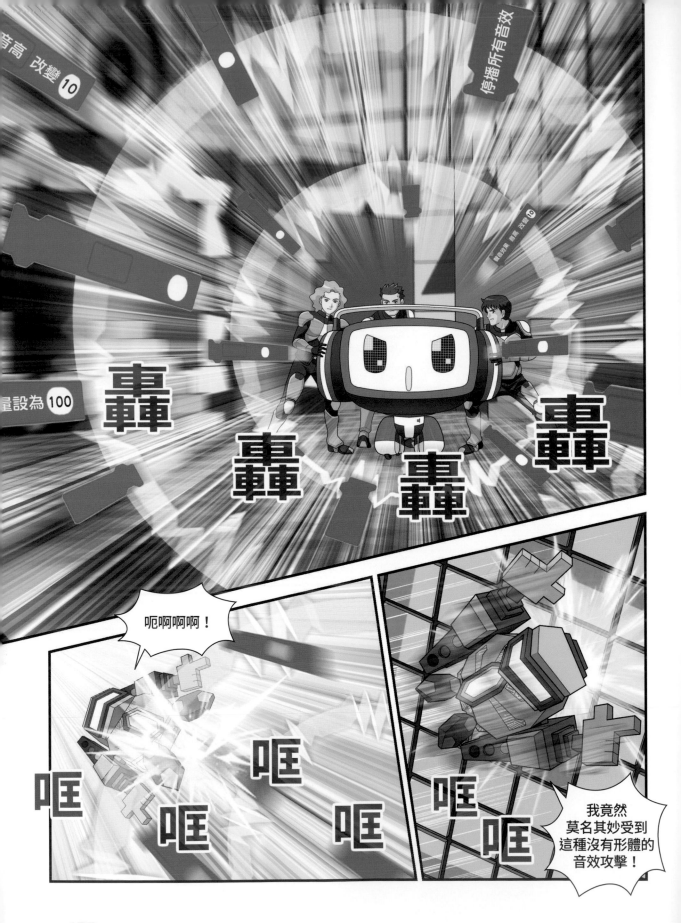

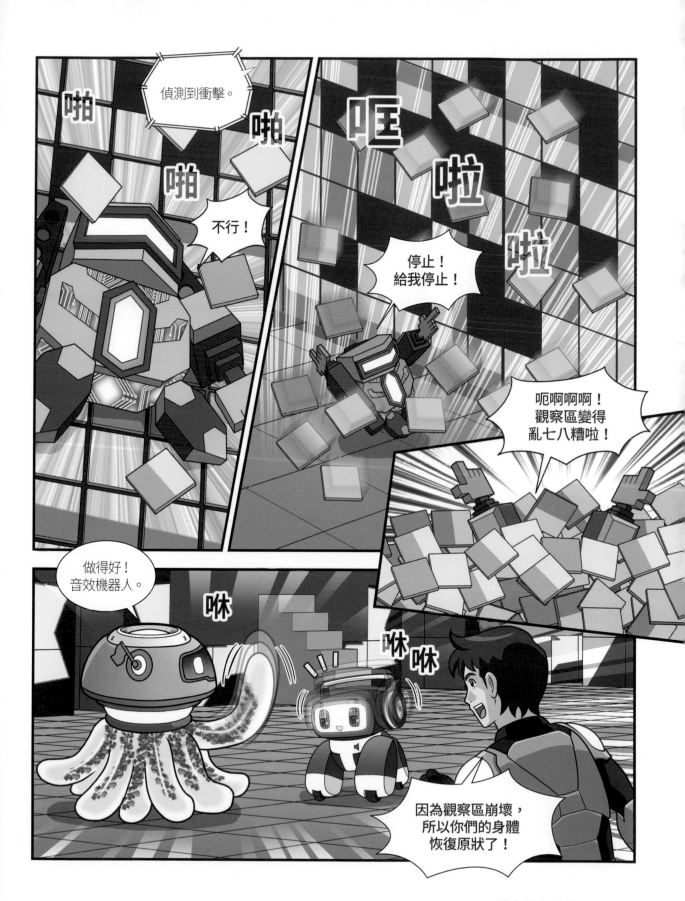

我們真的把他們打敗了呢！而且我漂亮的臉蛋也變回來了！

而且我的腳也安然無恙！

在Bug又出現之前，我們最好趕快幫被感染的人debug。

啊，對了！剛才聽到的聲音，不是我們的特務，到底是誰啊？

左顧右盼

是很熟悉的聲音呢！

掙扎　掙扎

穿著黑色斗篷的…

5

X-Bug的眼淚

Bug國王真正的陰謀終於被揭穿，
不能再繼續袖手旁觀了！

另一邊，帶著從超連結區debug的人，找尋入口區的蕾伊卡一行人。

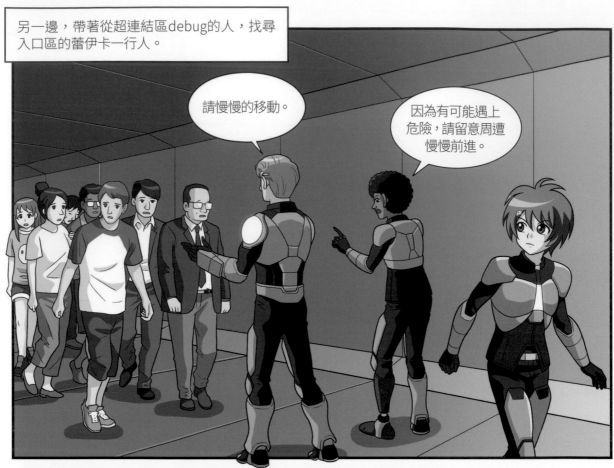

請慢慢的移動。

因為有可能遇上危險，請留意周遭慢慢前進。

蕾伊卡，往那邊走的話有一扇門！

嘰嘰

門…門上…還有寫…名字…

還有其他的門嗎？

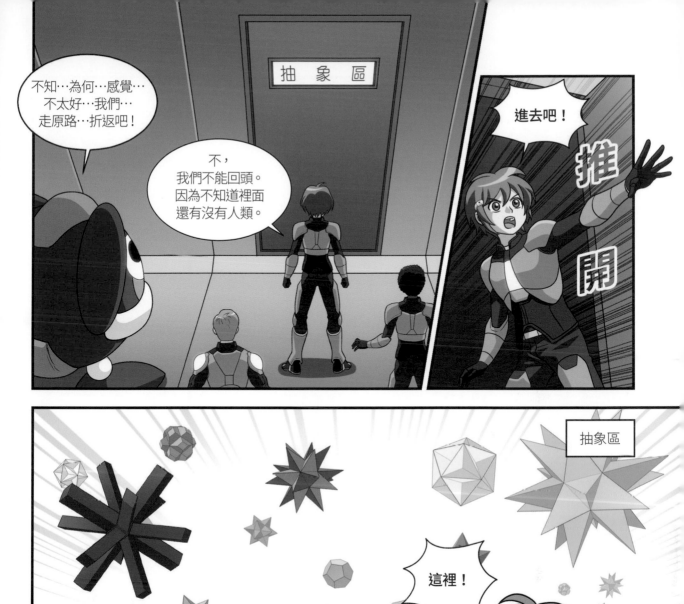

抽象區

不知…為何…感覺…不太好…我們…走原路…折返吧！

不，我們不能回頭。因為不知道裡面還有沒有人類。

進去吧！

推開

抽象區

這裡！

抽象區

超連結區

Bug王國的基地

不只救了人，也沒有偵測到Bug不是嗎？

對啊…我們…只要順利脫逃…就是…作戰成功了…

但是沒有Bug的區域卻貼著名字…這點很奇怪…

咚　咚

溫暖的東西

蕾伊卡，那是什麼？

溫暖的東西

溫…暖的…東西？

嘶嘶　嘶

漫畫中的觀念　我們所知的bug和病毒有什麼不同呢？到170頁了解一下吧！

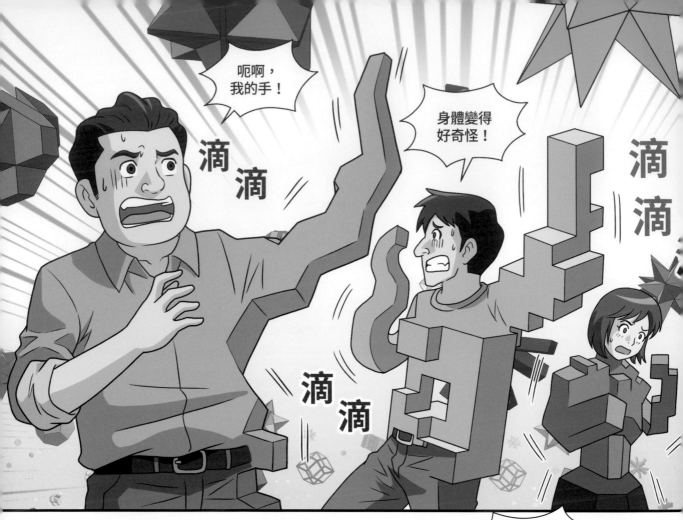

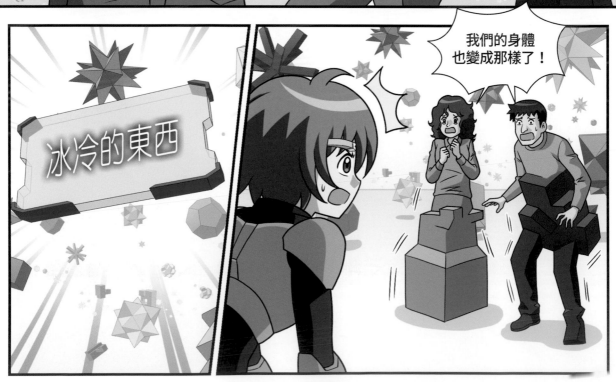

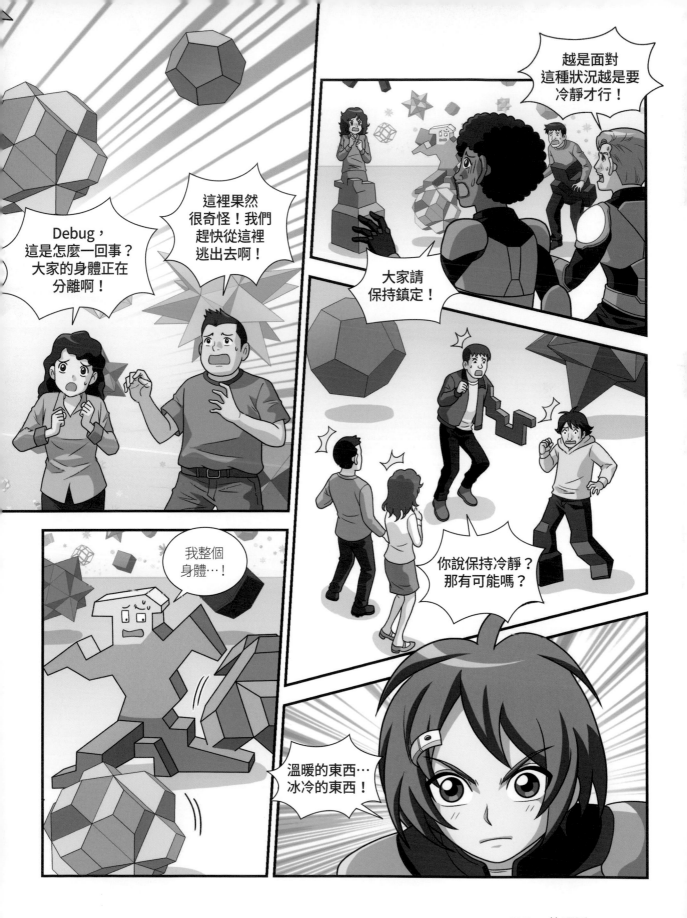

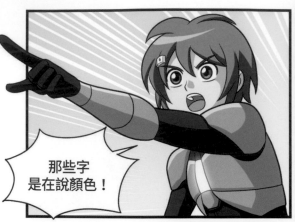

那些字
是在說顏色！

顏…色？

如果出現「溫暖的東西」
那麼暖色調的物體就會被抽象化，
紅色、黃色等這些顏色都是暖色。

溫暖的東西

這樣的話…

漂浮在這裡
的圖形也有可能是
人類嗎？

現在…是我…大顯
身手…的時候了！

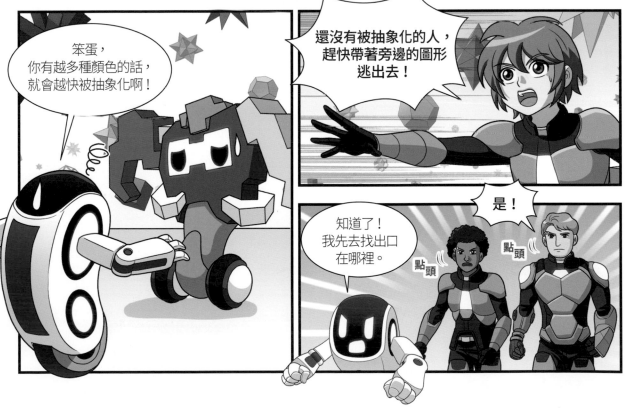

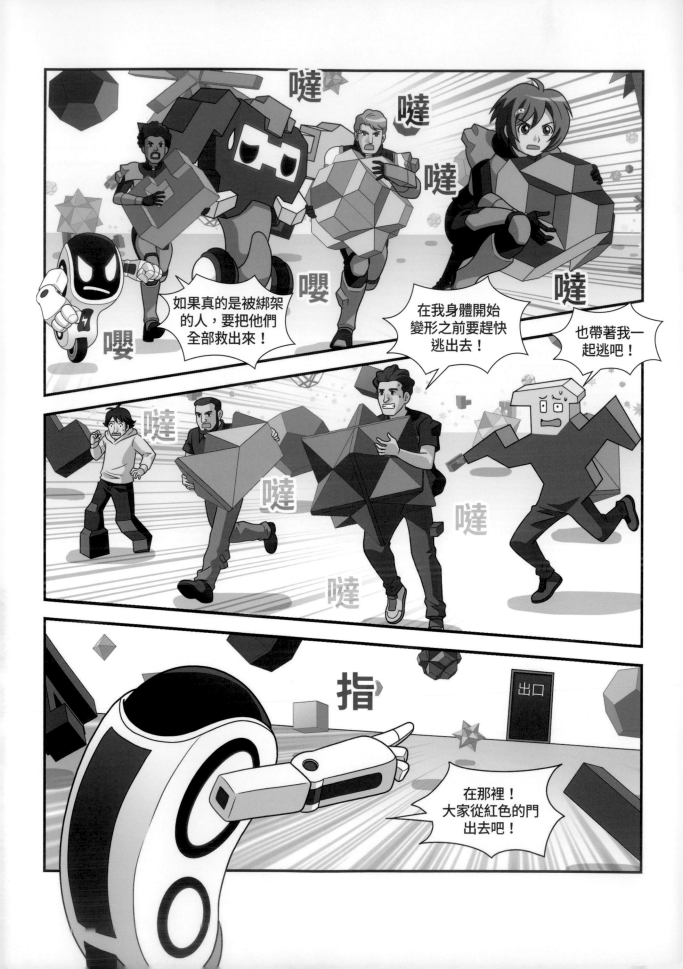

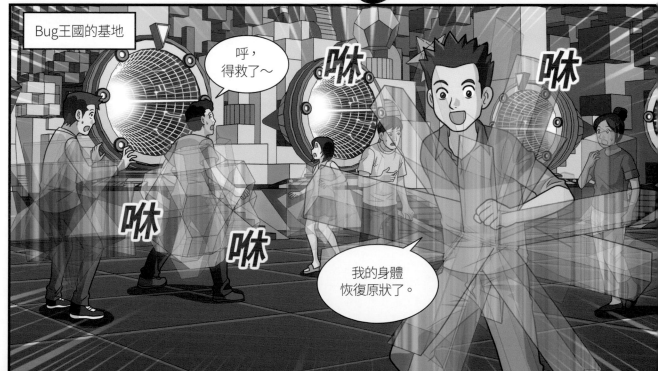

幸好很快就出來了。

咻
咻

看起來相當辛苦呢，蕾伊卡。

你…！

南勳特務，你們什麼時候來的？Coding man呢？

我們也才剛到而已，Coding man 還沒來～

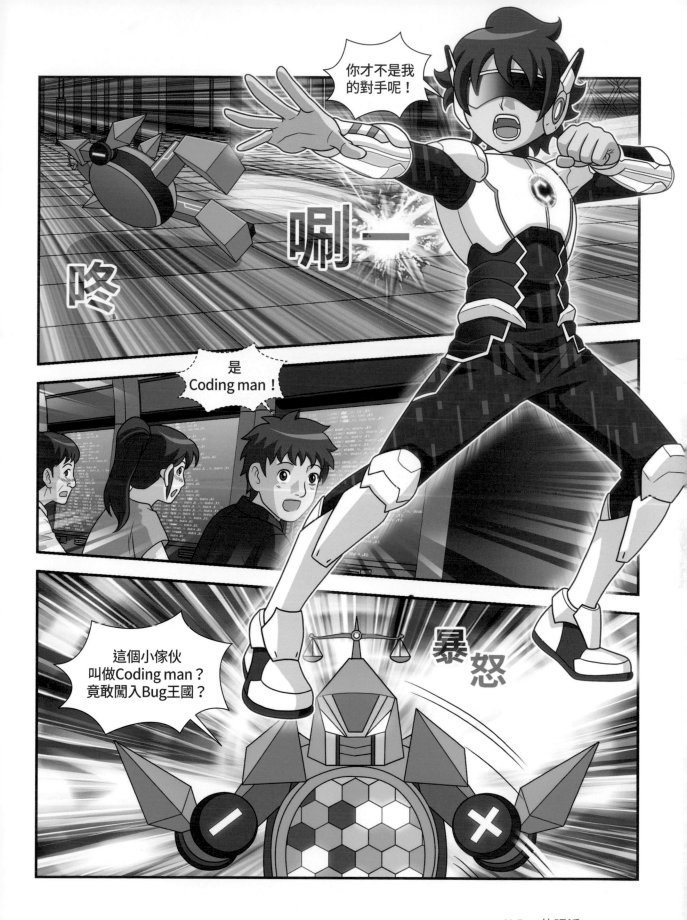

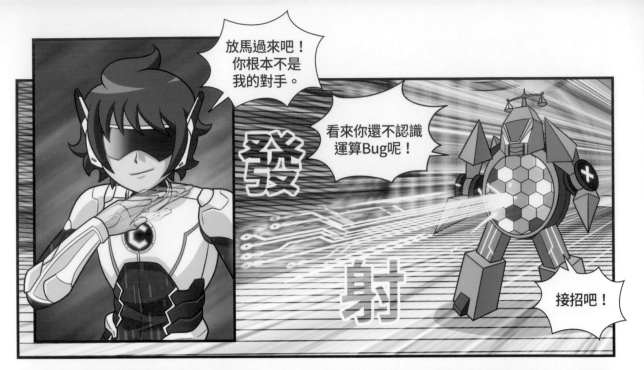

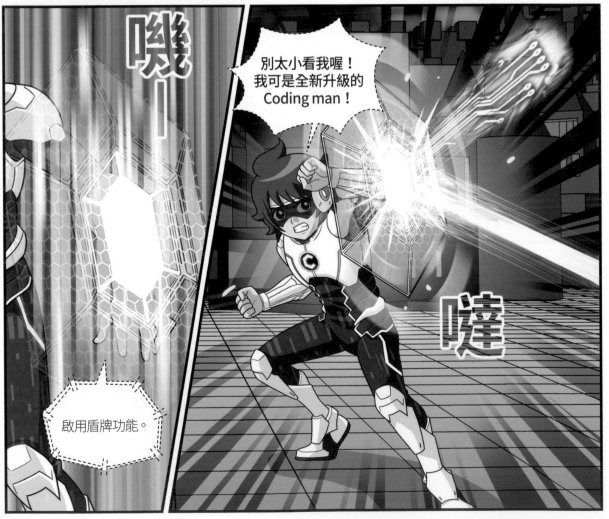

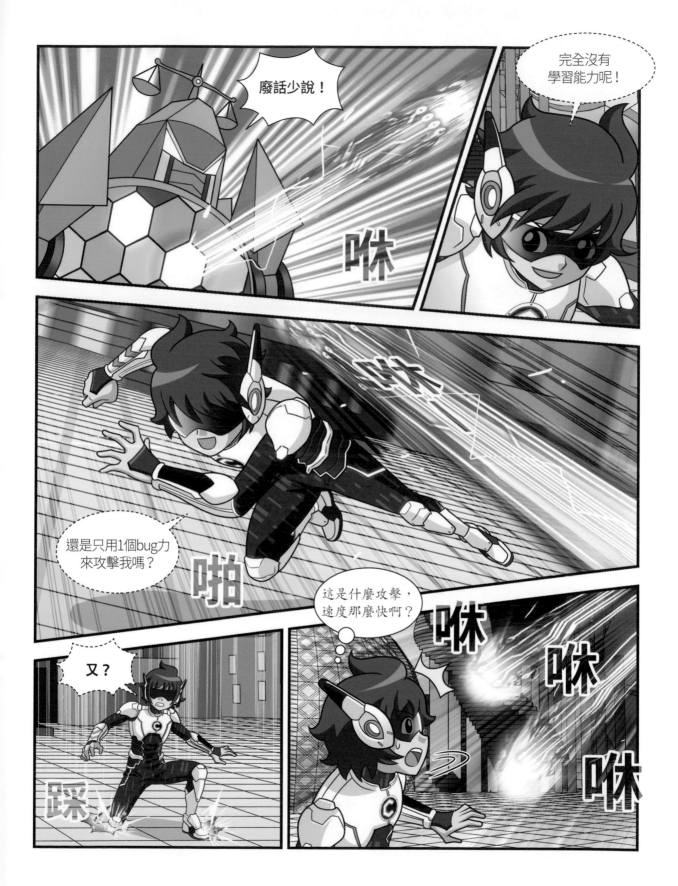

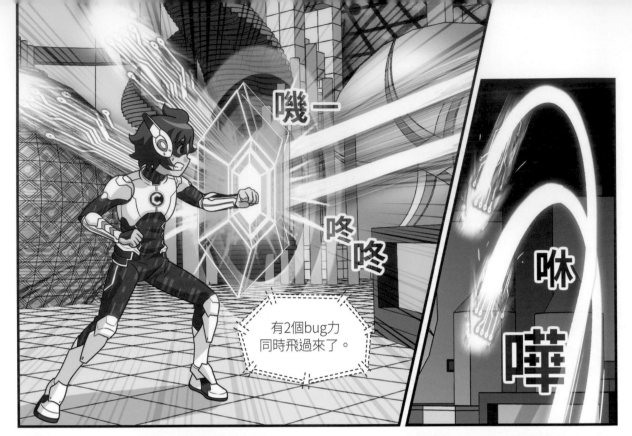

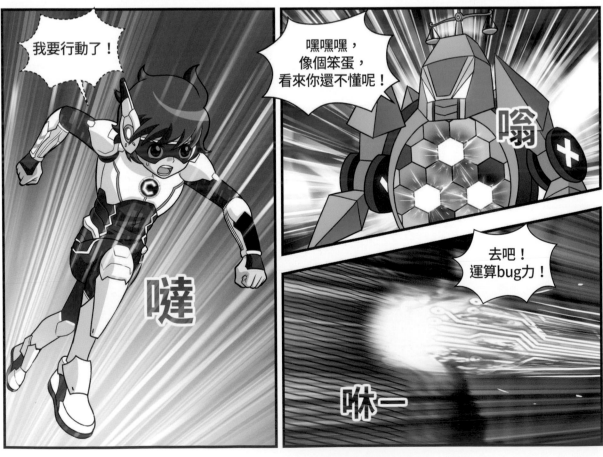

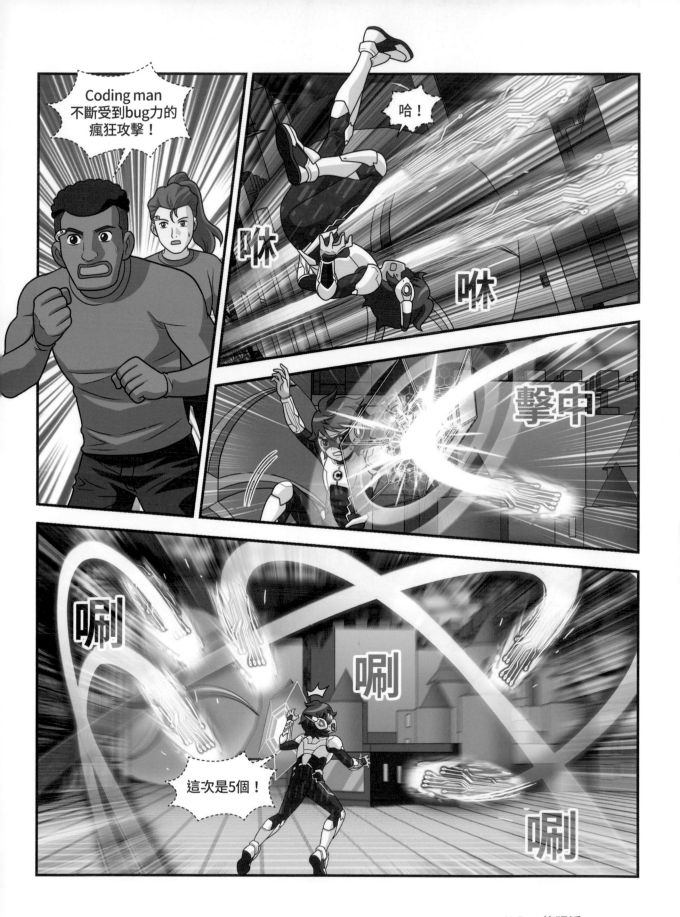

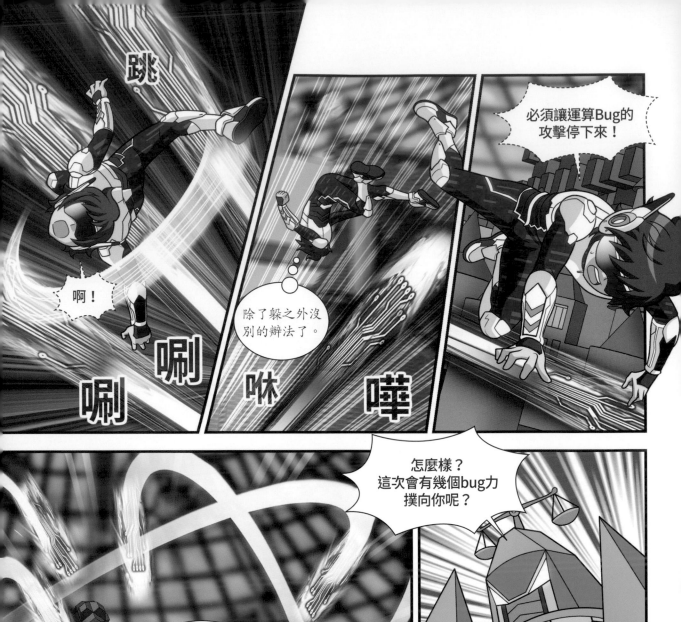
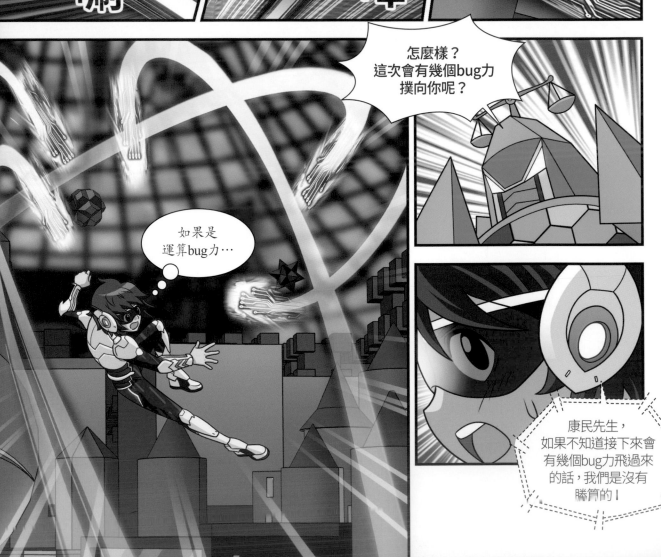

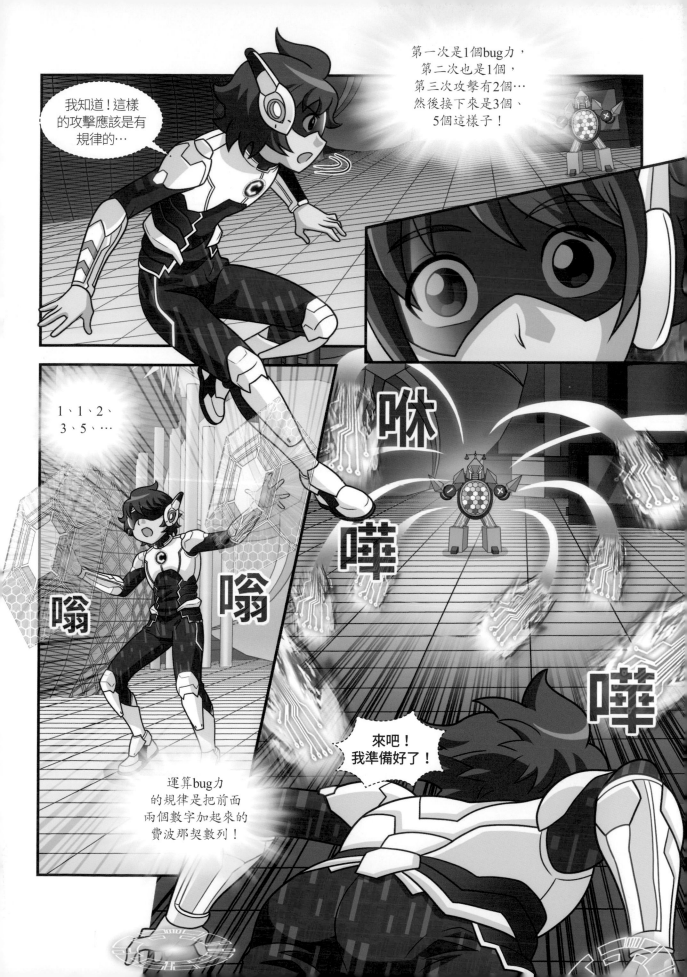

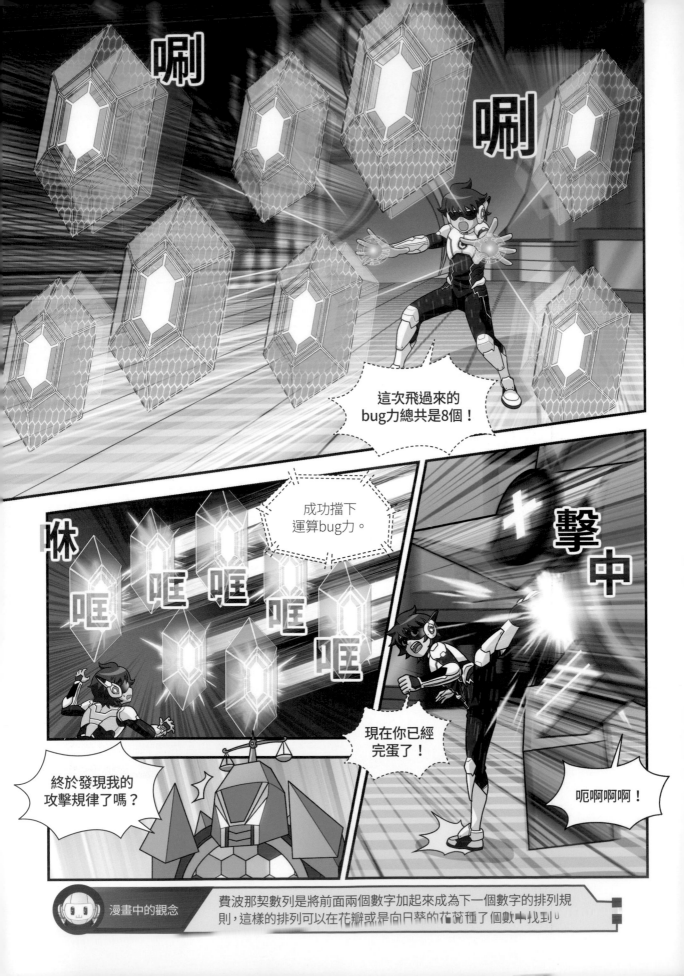

費波那契數列是將前面兩個數字加起來成為下一個數字的排列規則，這樣的排列可以在花瓣或是向日葵的花蕊種子個數中找到。

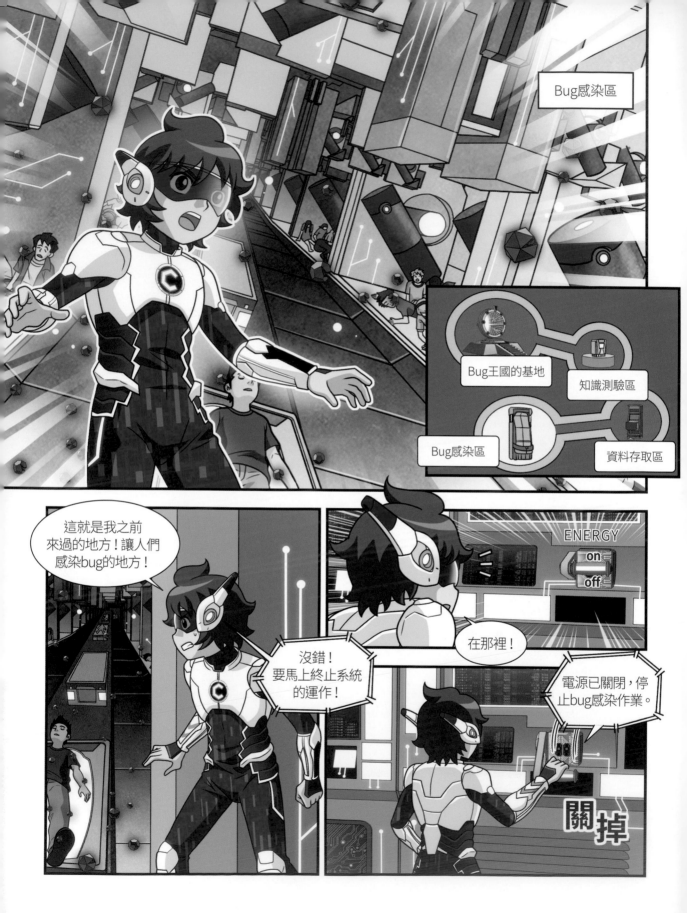

Coding man
你沒事吧？

不能說話這件事
實在讓人鬱悶啊！

託Coding man
的福得救了！

我們趕快
逃出這裡吧！

康民先生，
在通道的地方偵測
到了bug力。

什麼？

156

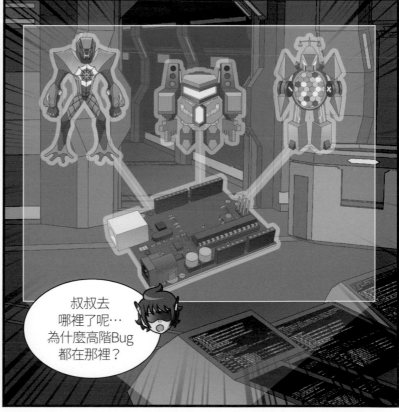

抽象區

超連結區

像素區

觀察區

知識測驗區

資料存取區

Bug感染區

Bug完成區

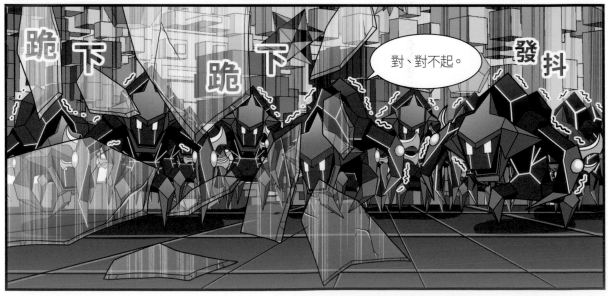

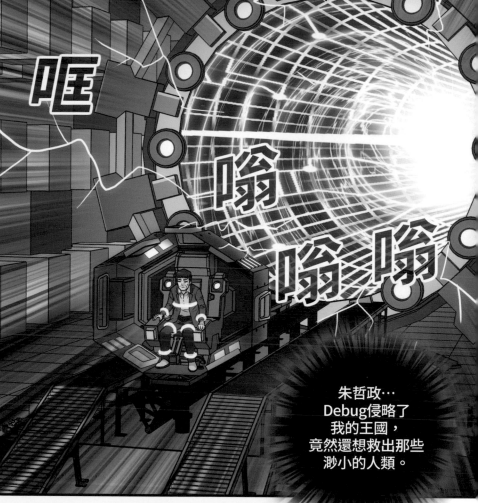

咡

嗡

嗡 嗡

朱哲政⋯
Debug侵略了
我的王國，
竟然還想救出那些
渺小的人類。

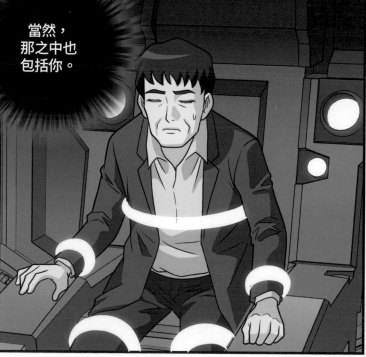

當然，
那之中也
包括你。

但是，
他們真的能夠
稱心如意嗎？

X-Bug的眼淚　**161**

Bug國王大人，
X-Bug大人來了！

跑跑跑

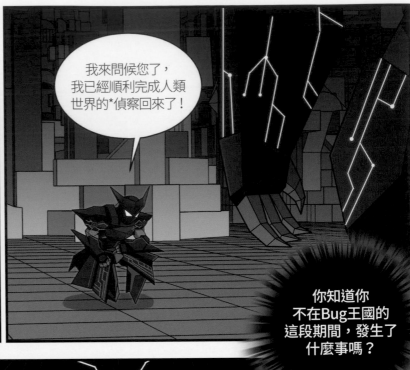

我來問候您了，
我已經順利完成人類
世界的*偵察回來了！

你知道你
不在Bug王國的
這段期間，發生了
什麼事嗎？

你竟然身在
人類世界，還放縱
Debug侵略我們！

對不起，
在追蹤Debug動態的時候，
受到了一些未知的攻擊，
暫時失去了意識。

Debug的攻擊？
你是說Debug
還有可以擊敗你的
武器嗎？

那個…

*偵察：詳細的偵測觀察。

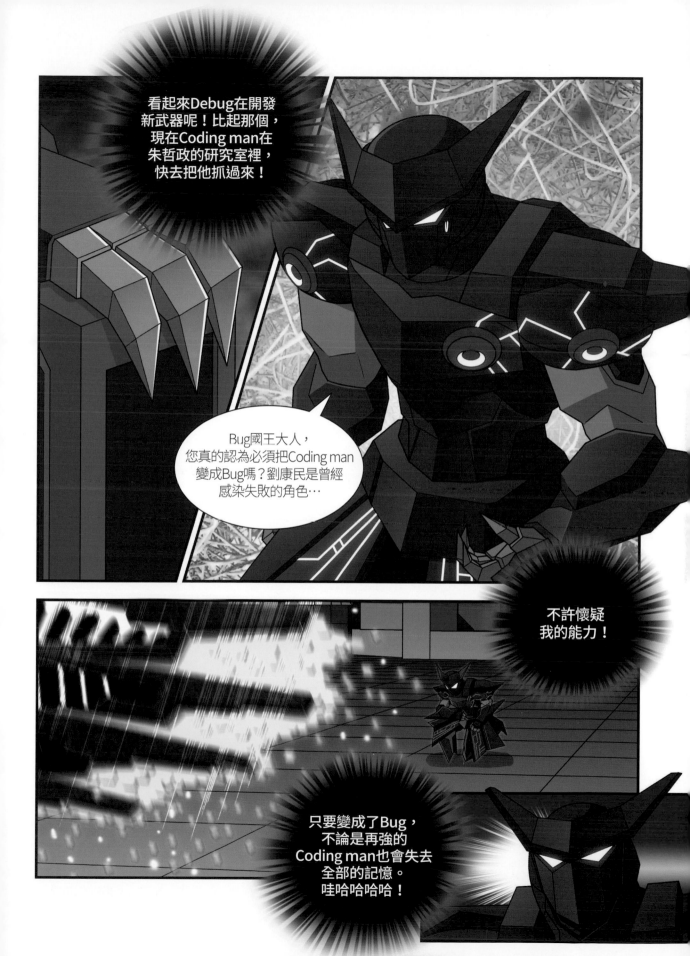

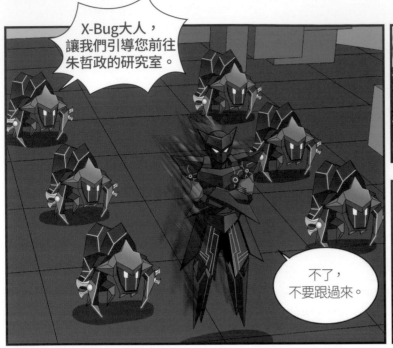

X-Bug大人，讓我們引導您前往朱哲政的研究室。

不了，不要跟過來。

停止

嗚嚶

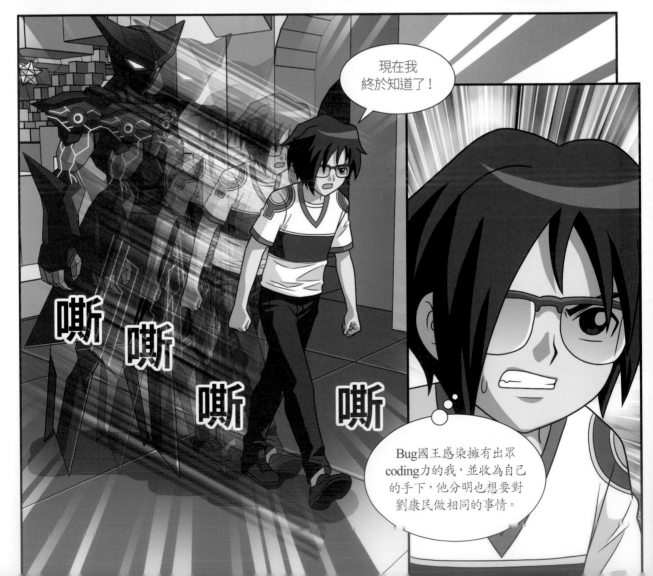

現在我終於知道了！

嘶 嘶 嘶 嘶

Bug國王感染擁有出眾coding力的我，並收為自己的手下，他分明也想要對劉康民做相同的事情。

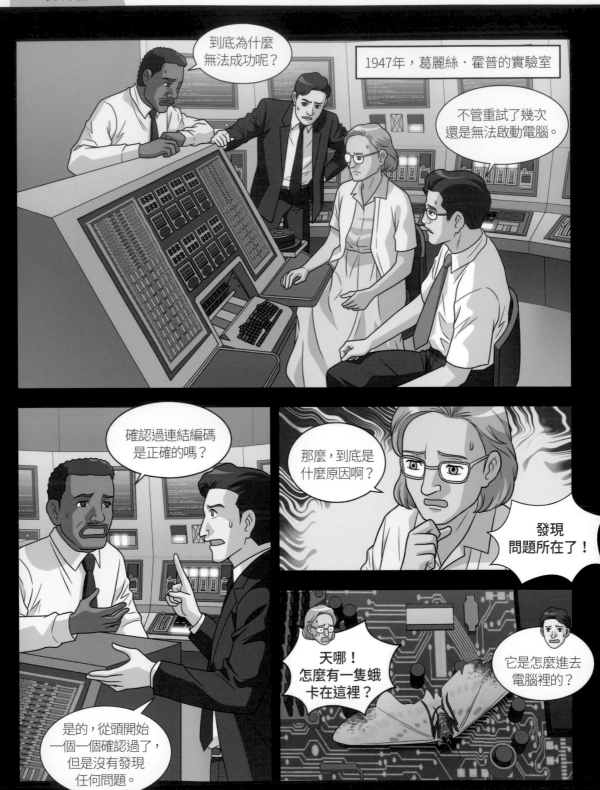

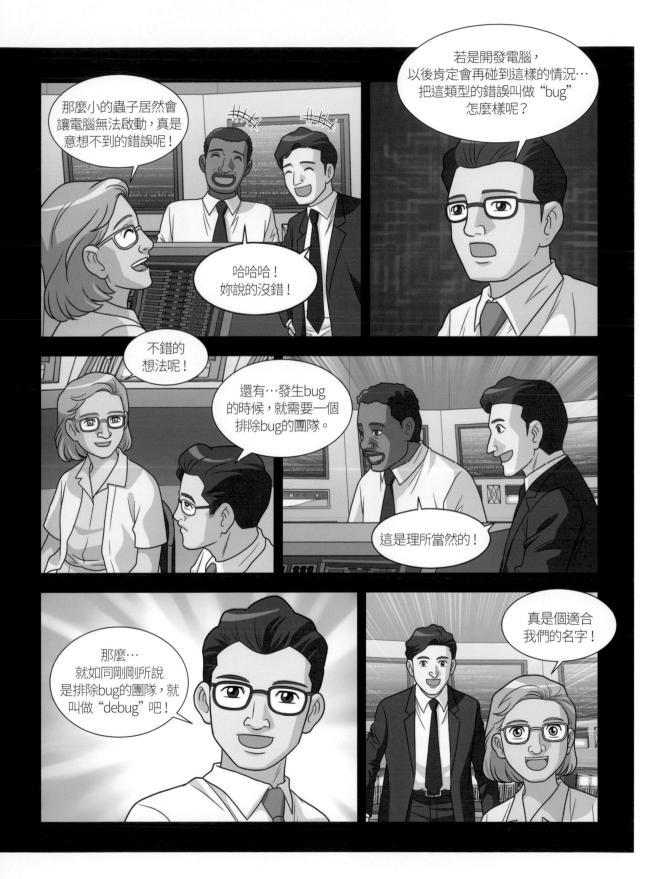

如果電腦故障的話？

天哪！
怎麼有一隻蟲
卡在這裡？

本書第166頁

電腦開發者葛麗絲‧霍普，
為了要找出電腦無法正常運
作的原因而檢查電腦內部
時，發現有一隻蟲子(bug)
卡在電腦面板線路中。

Coding man和Debug為了要救出被綁架的人類，於是次元移動到了Bug王國。他們在Bug王國的世界中探險，並找出被感染bug的人，然後幫他們debug。但在這裡稍微暫停一下，電腦故障時所說的bug跟病毒又有什麼不同呢？

使用電腦、智慧型手機等機器時，一定經歷過跳出錯誤訊息、或是機器無法正常運作的狀況吧！這種情況，有時只是因為機器老舊而造成的故障，但大部分的原因是我們所使用的機器本身硬體及軟體設備有缺失，所以造成這樣的問題。

舉例來說，因為按鈕故障而導致指令無法執行的狀況，這被視為硬體上的缺失；機器的程式在更新時，一部分的編碼出錯，則是軟體上的缺失。

如同上述，由硬體及軟體設備所構成的程式中，如果出現錯誤的編碼，導致發生錯誤或是無法正常運作，這樣的情況我們都稱作bug。

雖然我們可以透過網路輕易獲得大量的資料，但換個角度來說，我們好不容易才收集到的資料也有可能在一瞬間就被未知的病毒奪走。

從拉丁語virus，毒這個詞而來，病毒是能夠使生物致命的極小粒子。

電腦病毒在使用者不知情的情況下感染其他的檔案或程式，然後破壞正常的資料，尤其是電腦病毒具有能夠自我複製的特徵，也就是說，假如從被植入病毒的網站下載了資料，就算只下載一個檔案也會讓電腦中其他的檔案都暴露在被感染的風險下。

萬一感染了病毒，有可能會造成電腦開機需要很長的時間、程式無法正常運作、畫面出現奇怪的字等狀況。

病毒種類

如果不想要感染上電腦病毒的話，最好事先就安裝防毒軟體喔！

對電腦有不好影響的惡性病毒分成好幾種——破壞電腦系統或是妨礙電腦作業的蠕蟲病毒；偽裝成有用的程式，並誘導使用者安裝的木馬程式；潛入他人電腦竊取個人資料的間諜軟體；沒有盜取使用者個資，只是為了散布廣告的廣告軟體等，出現了越來越多種病毒。

就像入侵人體造成人類生病的病毒一樣，電腦病毒也能一邊自我複製，同時破壞各種程式及資料。為了要防止感染病毒，要定期的更新防毒軟體及系統，不要拜訪沒有經過認證的網站，或是下載任何東西。

 Coding man 練習本1

熟悉運算積木

運算Bug的登場造成了Coding man的危機，為了要能夠打敗運算Bug，我們一起來學習運算積木吧！

1. 試著按按看下面的運算積木，然後把對應的結果連起來。

(1) (5 + 8) •

(2) (隨機取數 1 到 10) •

(3) ⟨ 字串 apple 包含 a ？⟩ •

• A 照著輸入的數字算出答案(13)。

• B 區分輸入的字串是否包含以下的文字。

• C 從輸入的數字範圍中任意取數。

2. 依照下面的貓咪腳本，圈出Ⓐ格子中適合放入的積木。

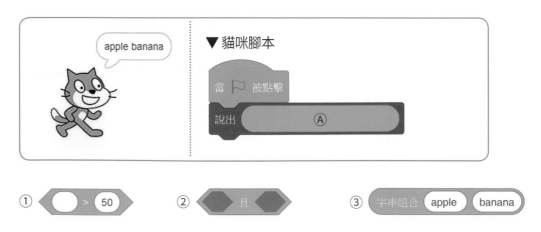

① ⟨ ○ > 50 ⟩ ② ⟨ 且 ⟩ ③ (字串組合 apple banana)

加法計算機

如果要讓貓咪說出我輸入數字的和，該如何使用積木呢？讓我們解出下列的問題，然後一起製作腳本吧！

1. 首先，使用和下列一樣的順序製作加法計算機的腳本。

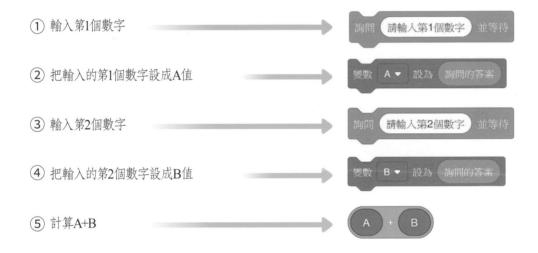

① 輸入第1個數字

② 把輸入的第1個數字設成A值

③ 輸入第2個數字

④ 把輸入的第2個數字設成B值

⑤ 計算A+B

2. 若要讓角色說出數字相加的和，請圈出必要的積木。

3. 請利用第1、2題的積木coding，貓咪照著輸入的數字做出加法了嗎？

比較年紀

康民是11歲、蕾伊卡是12歲,兩個人相差1歲。那麼Devin和Abby他們相差幾歲呢?試著做做看比較年紀的腳本吧!

1. 選擇舞台和可以比較年紀的角色,想想看要按照什麼順序製作腳本。

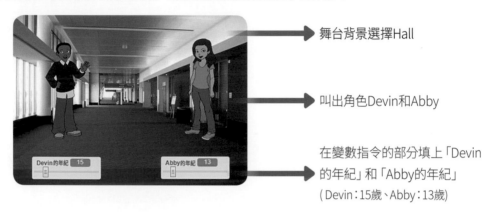

舞台背景選擇Hall

叫出角色Devin和Abby

在變數指令的部分填上「Devin 的年紀」和「Abby的年紀」
(Devin:15歲、Abby:13歲)

① 製作能夠隨意輸入Devin和Abby年紀的變數積木。

② Devin和Abby各自說出自己的年紀。

③ 假如Devin的年紀比Abby大的話:Devin的年紀-Abby的年紀

④ 假如Devin的年紀比Abby小的話:Abby的年紀-Devin的年紀

2. 以下是為了要做出第3題的腳本所需要的積木,請把積木的名稱全部寫下來吧!

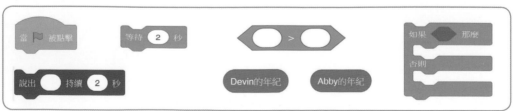

--

3. 看下面Devin的腳本並回答問題。

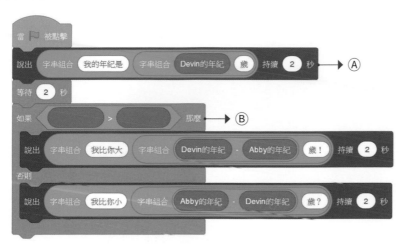

(1) 如果按下Ⓐ積木的話，Devin會說什麼呢？

--

(2) 如果要讓Devin說出「我比你大2歲」，要在Ⓑ積木中放入什麼變數積木呢？

4. 看下面Abby的腳本，並寫出要使用控制積木的原因。

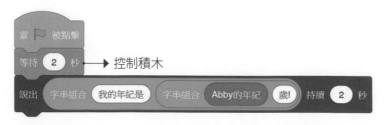

--

172頁

1. (1) － A ／ (2) － C ／ (3) － B

2. ③

173頁

1. 省略

2.

➡ 假如要讓貓咪說出數字相加後的和,需要使用外觀積木。

3.

174頁

1. 省略
➡ 設定舞台和角色這兩項。

2.
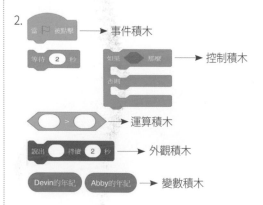

事件積木

控制積木

運算積木

外觀積木

變數積木

3. (1)我的年紀是15歲!

(2) Devin的年紀 > Abby的年紀

4. **參考答案**
為了要等Devin說完話後再回答,所以設置了等待2秒的控制積木。

吳德熙提醒

透過*Coding man*第九集新登場的高階Bug,我們對變數、運算、偵測積木有更深的認識,可以利用學習到的積木做出更多有趣的腳本喔~